日文版編者：Graphic 社編輯部 ｜ 宮後優子
中文版編者：卵形 ｜ 葉忠宜、臉譜出版編輯部
統籌，設計：卵形 ｜ 葉忠宜
責任編輯：謝至平
行銷企劃：陳玫潾、陳彩玉、蔡宛玲
校對：洪晟展
發行人：涂玉雲
出版：臉譜出版

發行：英屬蓋曼群島商家庭傳媒股份有限公司城邦分公司
台北市中山區民生東路二段 141 號 11 樓
讀者服務專線：02-25007718；25007719
二十四小時傳真服務：02-25001990；25001991
服務時間：週一至週五上午 09:30-12:00；下午 13:30-17:00
劃撥帳號：19863813 戶名：書虫股份有限公司
讀者服務信箱：service@readingclub.com.tw
城邦網址：http://www.cite.com.tw

香港發行：城邦〔香港〕出版集團有限公司
香港灣仔駱克道 193 號東超商業中心 1 樓
電話：852-25086231 或 25086217　傳真：852-25789337
電子信箱：hkcite@biznetvigator.com

新馬發行：城邦〔新、馬〕出版集團
Cite 〔M〕 Sdn. Bhd. 〔458372U〕
41, Jalan Radin Anum, Bandar Baru Sri Petaling,
57000 Kuala Lumpur, Malaysia.
電話：603-90578822　傳真：603-90576622
電子信箱：cite@cite.com.my

一版十一刷　2021 年 7 月
ISBN 978-986-235-507-7
版權所有，翻印必究〔Printed in Taiwan〕
售價：420 元〔本書如有缺頁、破損、倒裝，請寄回更換〕

日文版工作人員
設計：川村哲司、三浦逸平、高橋倫代〔atmosphere ltd.〕
DTP：コントヨコ
攝影：永禮賢、村上圭一
總編輯：宮後優子

本書內文字型使用「文鼎晶熙黑體」
晶熙黑體以「人」為中心概念，融入識別性、易讀性、設計簡潔等設計精神。在 UD〔Universal Design〕通用設計的精神下，即使在最低限度下仍能易於使用。大字面的設計，筆畫更具伸展的空間，增進閱讀舒適與效率！從細黑到超黑〔Light–Ultra Black〕漢字架構結構化，不同粗細寬度相互融合達到最佳使用情境，實現字體家族風格一致性，適用於實體印刷及各種解析度螢幕。TTC 創新應用—亞洲區首創針對全形符號開發定距〔fixed pitch〕及調合〔proportional〕版，在排版應用上更便捷。更多資訊請至以下網址：www.arphic.com/zh-tw/font/index#view/1

01　　字誌

ISSUE

TYPOGRAPHY

國家圖書館出版品預行編目〔Cataloging in Publication〕資料

TYPOGRAPHY 字誌．Issue 01；
Graphic 社編輯部 ｜ 宮後優子、卵形 ｜ 葉忠宜、臉譜出版編輯部編——初版——
台北市：臉譜出版：家庭傳媒城邦分公司發行，2016. 05
　面；　公分
ISBN 978-986-235-507-7〔平裝〕

1. 平面設計 2. 字體
962　　　　　　　　　　　　　　　　　　　105004832

FROM
THE
CURATOR

這兩年，台灣的 Typography 相關資訊能見度日益提升，這對台灣平面設計環境無疑注入了一股強心劑。我在日本學習設計，但在 Typography 領域稱不上專精，僅有基本程度，卻深深被它吸引。2012 年我結束學業回到台北，放眼望去，發現台灣在 Typography 方面的知識十分欠缺，設計工作者甚至有摸不著學習門道的窘境。於是我開始思考，我能為這樣的環境盡什麼樣的心力？便想起在學習 Typography 過程中，引我輕鬆入門的工具書——小林章先生的《歐文字體》。

說到小林章先生，便想起當時研究室裡鑽研字體設計的朋友，當年我曾一度從設計轉向藝術攝影，但我很喜歡跟她一起談論字體設計，甚至一起蒐集各年分《デザインの現場》(設計現場) 雜誌，小林章先生在裡面有一個字型專欄，每期主題都非常有趣。

小林章先生在歐美的字體設計經驗，以及深入淺出的文筆，我深信一定可以讓台灣的設計愛好者輕鬆了解何謂 Typography。與小林章先生取得聯絡後，得知他剛好要從德國過境香港去參加國際字體研討會 ATypI Hong Kong 2012，我立即隻身前往跟他談論我的計畫，在談及台灣所面臨的設計環境後，他承諾給予最大的協助。

回台後，我開始找出版社合作，後來經由設計師王志弘的引薦，終於找到臉譜出版社。我當時是想先出版《歐文字體》，但考慮台灣市場還不夠成熟的情況下，先以《字型之不思議》這本極為淺顯易懂的書來試水溫，出版這本書也有另一個用意，就是讓一般對字體設計好奇的人也能理解什麼是 Typography。隨著《字型之不思議》的受歡迎，Typography 相關的書籍也終於得到

市場的注目，接著又陸續引進翻譯小林章先生的《街道文字》、《歐文字體 1》、《歐文字體 2》，並邀請他來台灣分享。

隨著字型知識的普及與專業的需求，我認為台灣應該要有一本與 Typography 相關的專門刊物。若有一本 Typography 刊物能夠一次滿足平面設計師如何使用並認識中文、日文、歐文三種語言的字型該有多好。於是，身為衝動派射手座的我 (笑)，又馬上跑去跟日本藝術設計專業出版社 Graphic 社，談下他們所出版的《Typography》中文版授權。

《Typography》創刊於 2012 年 5 月，一年兩刊，至今已出到第 8 期。成功談下版權後，要如何整合成適合漢語圈設計師閱讀參考的 Mook，著實讓我傷透腦筋。知識是沒有時效性的，於是我決定依然從第一期開始進行內容整合，把有時效性的內容酌量刪除，融入台灣的活動資訊，且與多位中文字體設計師合作，大量加進有關中文 Typography 的知識。

籌畫了一年之後，一本同時介紹中文、日文、歐文的中文 Typography 刊物《Typography 字誌》終於誕生了。我們預計一年出版三刊，以盡快追上日本的進度。希望也藉由本書，台灣的 Typography 知識及平面設計環境能有所提升！

卵形/葉忠宜 2016 年 5 月

正受矚目的字體設計和周邊商品

這裡將介紹一些十分搶眼的國內外字體設計商品。從戶外製作的大型裝置藝術，到個人可以買到的可愛商品，就一起來盡情徜徉在字體的世界裡吧！

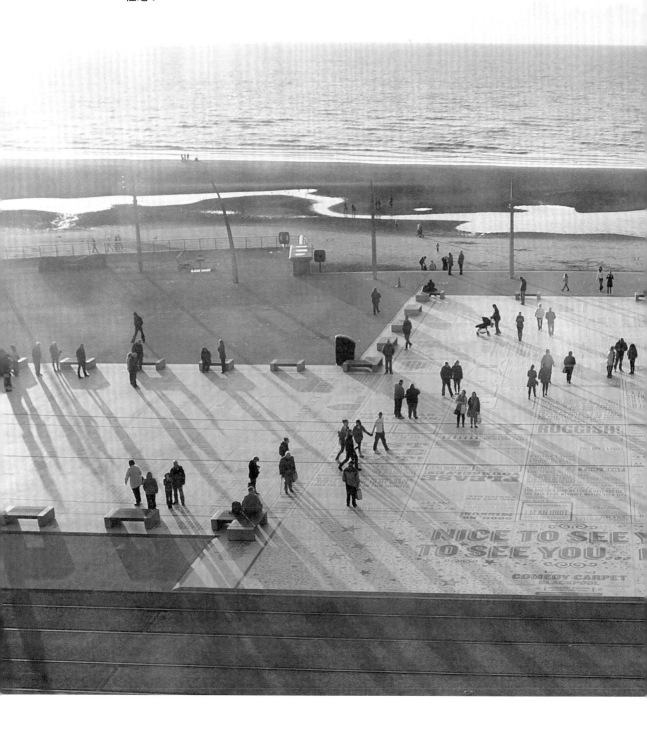

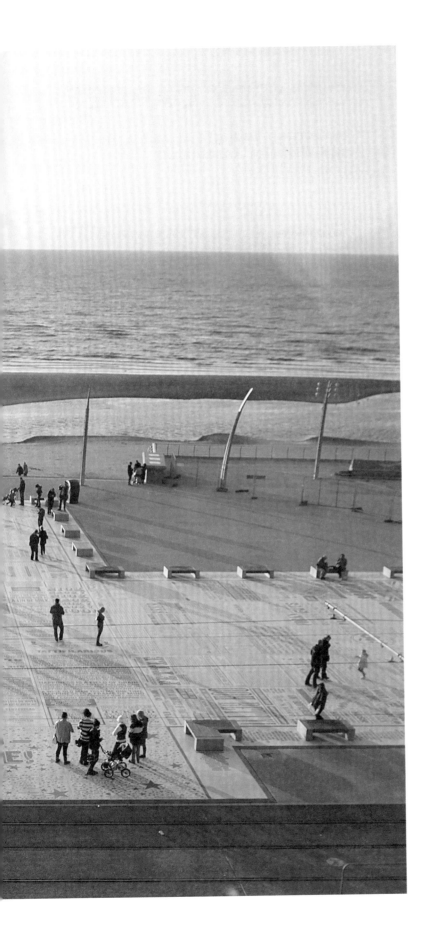

VISUAL TYPOGRAPHY

用 16 萬個文字鑲嵌而成的戶外裝置藝術「Comedy Carpet」，請見 p.6 – 9。

COMEDY CARPET

by Gordon Young
and Why Not Associates

Visual Typography

1

Project: The Comedy Carpet, Blackpool
Client: Blackpool Council
A work of Art by Gordon Young designed
in collaboration with Why Not Associates
Years: 2011
Photo by Angela Catlin

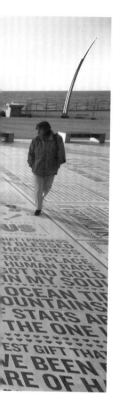

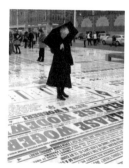

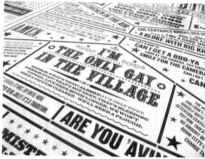

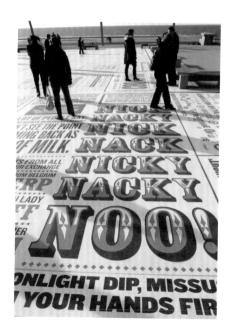

位於英格蘭西北部的城市黑潭（Blackpool），去年打造了一
座稱為「Comedy Carpet」的藝術品。這個藝術品是由藝術家
Gordon Young 和設計工作室 Why Not Associates 聯手打造，
在占地 2200 平方公尺的廣大地面上，緊密排列鑲嵌了 16 萬
個文字製作而成。（採訪協助／東京 TDC）

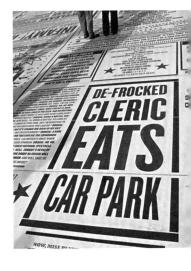

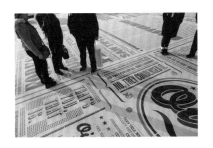

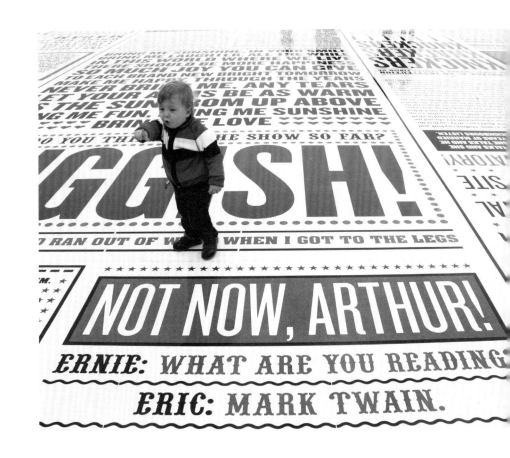

用16萬個文字鑲嵌而成的裝置藝術品

黑潭是距離利物浦相當近的英格蘭西北部城市。這個以度假勝地聞名的城市，2011年10月在海岸地區推出了一座稱為「Comedy Carpet」的巨大藝術品。這個用填入16萬個文字的金屬板，緊密鑲嵌在2200平方公尺地面上的作品，是由藝術家 Gordon Young 和設計工作室 Why Not Associates 所聯手打造的。這個作品不僅在2012年獲得東京 TDC（Tokyo Type Directors Club）字體設計競賽的大獎，更在國內外獲得高度評價。

這片「Comedy Carpet」，是黑潭在計畫通往市區熱門景點「黑潭塔」的街道上打造裝置藝術，因此委託 Gordon Young 製作的作品。自19世紀末開始，黑潭因成為勞工階級的遊樂勝地而繁榮。而由於這裡是個擁有喜劇劇場等娛樂設施的城市，因此決定要設置一個以喜劇為主題的作品。為了打造這個作品，Gordon Young 和 Why Not Associates 的藝術總監 Andy Altmann 特地從過去100年在劇場上映過的喜劇中，精選出有名的短句或笑話，並使用在裝置藝術中。他們在喜劇專家及歷史學家的審核下挑選出要鑲嵌在地上的話語，包含了電視搞笑團體 Monty Python 的名言等，再將其分成20個類別，以文字編排的方式呈現。

Altmann 先調查近百年來喜劇劇場的海報使用哪些字體，以決定各種精選短句要使用的字型後，再把這些字句設計在分割成215片的金屬板上。鑲嵌在這些金屬板中的文字，是由厚達3公分的大理石所切割製成（只有藍色文字的部分是用特殊的水泥製成），然後一個一個慎重地排列進去的。排好之後，徒手倒進白色的特殊水泥，等水泥凝固之後再把表面磨平，做修飾處理。

「為了要決定使用哪種字型，我們從字型樣本書、網路、博物館等地方的資料中做了大量的搜尋工作，再查詢和想要的字體相對應的數位字型，找不到的字型就自己製作。設計上最困難的地方，就是把決定好的字句放入每一個框架中。從最初的構想到最後完成，總共花了5年的時間。」（Andy Altmann）

雖然 Gordon Young 和 Why Not Associates 已經有10年以上的合作經驗，但這次的作品，是他們有史以來規模最大、最花時間的超級大作。除此之外，以文字編排作品來說，在完成度方面也相當傑出，非常值得去實際鑑賞。

Why Not Associates / Gordon Young

Why Not Associate 是在廣泛領域十分活躍的英字型設計工作室。Gordon Young 是擅長為公共空間製作藝術作品的視覺藝術家。兩者在公共藝術領域中已有15年以上的合作經驗，並製作出許多獨特字型作品。
www.gordonyoung.net
www.whynotassociates.com

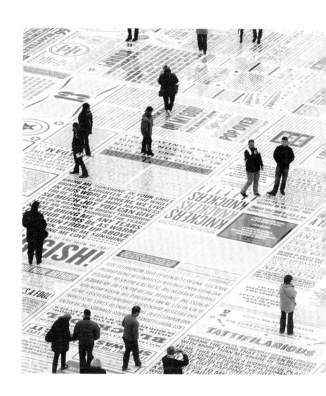

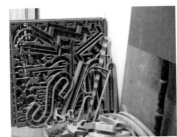

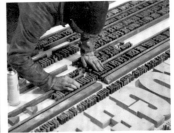

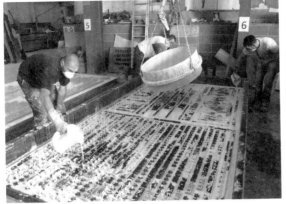

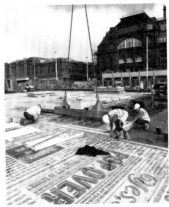

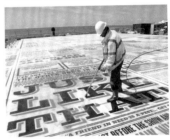

Making of Comedy Carpet

1. 由大理石切割製成的文字。2. 文字方向朝內,一個字一個字地用手排列。3. 排列完畢後,從文字上方倒入水泥。4. 正在把分割的面板一塊一塊鑲進去。5. 把面板表面沖洗乾淨就完成了。

1	2
3	4
	5

Visual Typography

2

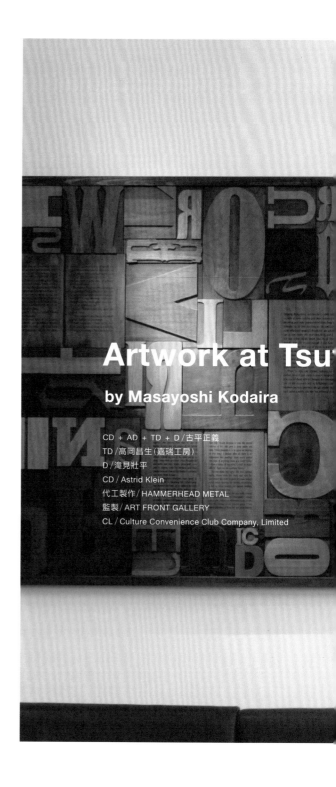

Artwork at Tsu

by Masayoshi Kodaira

CD ＋ AD ＋ TD ＋ D／古平正義
TD／高岡昌生（嘉瑞工房）
D／滝見壯平
CD／Astrid Klein
代工製作／HAMMERHEAD METAL
監製／ART FRONT GALLERY
CL／Culture Convenience Club Company, Limited

2011 年 12 月在東京代官山開幕的蔦屋書店內
星巴克中，設置於壁面上的裝置藝術。截取文
學名作或相關讀物中的一段章節及其書名，以
木造活字做立體方式的呈現。攝影・黑澤康成
（p.10 − 13）

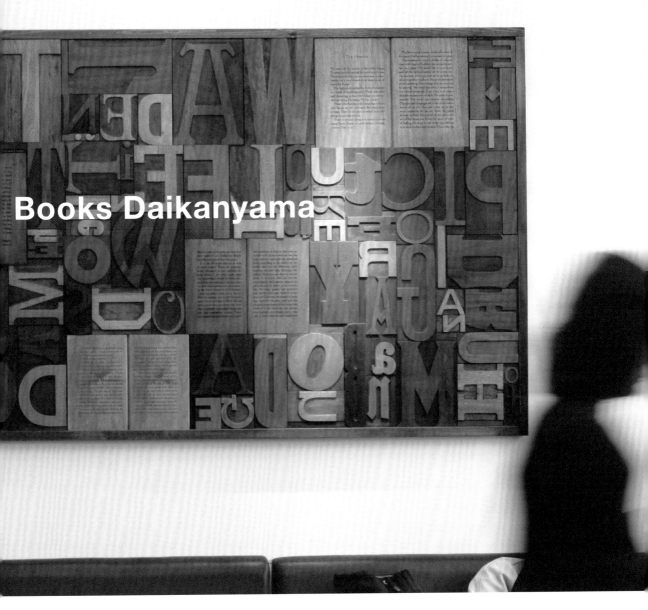

Books Daikanyama

古平正義/代官山蔦屋書店內的壁面藝術品「more than words」。

以木製活字為主題的
壁面藝術品

於 2011 年底開幕的代官山蔦屋書店，以「森林中的圖書館」為設計概念。而共同設立於店內一角的星巴克咖啡館牆上，負責營造出高質感休閒空間的主角，就是由平面設計師古平正義以字型打造而成的藝術品。他曾在越後妻有大地藝術祭及瀨戶內國際藝術祭中製作的「FUKUTAKE HOUSE」木製歐語字型標誌，成為了接下這件委託案的契機。

「客戶要求的關鍵字是『古色古香』和『閱讀』。因為要結合這兩者來設計，於是我想出用木製活字來製作裝置藝術。」古平先生說。

各種大小不同，乍看好似任意挑選的英文字母，其實都是書名。也就是把《孤雛淚》、《格雷的畫像》、《人性枷鎖》、《傲慢與偏見》、《湖濱散記》、《穿越魔法之門》這些書籍的英文書名，以反面排列上去。為了要讓這些字母好好的排進框架中，首先要用手繪的方式畫上好幾遍來檢視字母配置的位置，接著在電腦畫面上模擬。

決定好每個文字的尺寸和木材種類之後，再發包給各工作坊進行製作。製作完成的字母，必須一個一個漆上薄薄的油性著色劑，再鑲嵌到像是抽屜般的大型框架中，做出經年累月長久使用的木製活字質感。

除此之外，古平先生也將 6 個作品的內文以雷射雕刻上去，做成書頁打開的模樣。他從書中截取與該書相關的字句書頁，再講究地配合作家個人風格或故事內容去變更字體，以呈現真實感。

「文章字型和歐文排版方面，是由嘉瑞工房的高岡昌生先生幫忙確認和修正的。由於文字的尺寸比實際書本內文大的關係，隨便組合的話看起來會很凌亂。而且，這麼大量的文字是很難在行尾對齊的。木製活字的部分，原本我是打算用無縫隙的方式鑲嵌進去的，後來也是高岡先生建議我留下一些縫隙，再用適當的零碎木材將縫隙填住，這樣看起來比較有真實感。真是受益良多。」

這是一個讓觀眾能夠透過作品，感受到作者對於書中豐富生活充滿熱情的藝術傑作。（文／杉瀨由希）

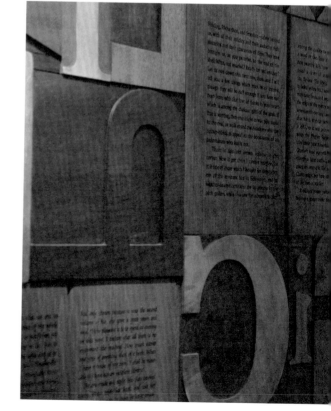

古平正義

1970 年出生於大阪。主要負責「ART FAIR TOKYO」的 CI、海報，以及 Laforet 原宿的廣告、CM 等工作。曾受邀參加 TypeSHED11（紐西蘭）、BITS MMX（泰國）座談會，並獲得 D & AD 銀獎、ONE SHOW 銀獎、東京 ADC 獎等獎項殊榮。
www.flameinc.jp

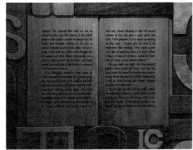

各種文字和打開的書頁,是使用山胡桃木、柚木、桃花心木等眾多種類的木材所製成的。至於引用的文章本身,每個作品均使用不同的字型來做內文排版。使用的字型如下:

- Albertus——柯南·道爾(Conan Doyle)《穿越魔法之門》(*Through The Magic Door*)
- ITC Golden Type——奧斯卡·王爾德(Oscar Wilde)《格雷的畫像》(*The Picture of Dorian Gray*)
- ITC Founder's Caslon——查爾斯·狄更斯(Charles Dickens)《孤雛淚》(*Oliver Twist*)
- Linotype Didot——毛姆(W. Somerset Maugham)《人性枷鎖》(*Of Human Bondage*)
- ITC Zapf Chancery——珍·奧斯汀(Jane Austen)《傲慢與偏見》(*Pride and Prejudice*)
- Hadriano——梭羅(Henry David Thoreau)《湖濱散記》(*Walden; Or, Life in the Woods*)

註:左圖的作家名部分為金屬活字

模擬排版時所畫的草圖。

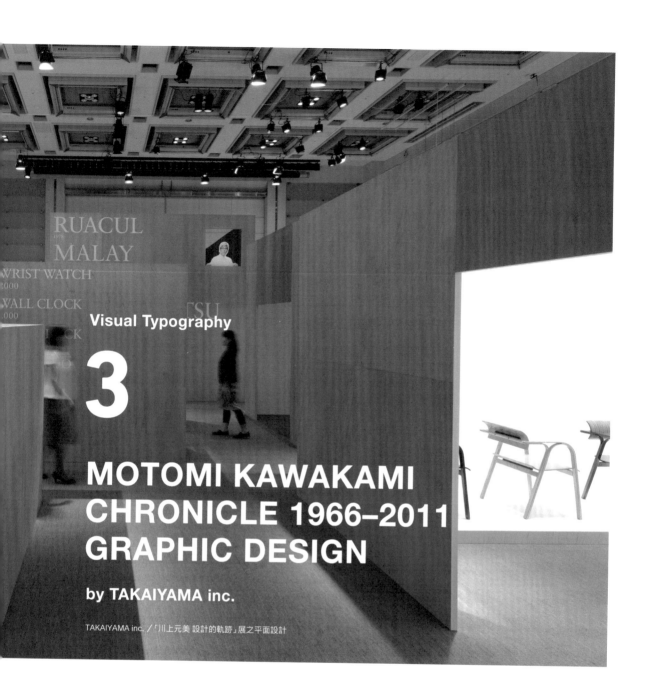

Visual Typography

3

MOTOMI KAWAKAMI CHRONICLE 1966–2011 GRAPHIC DESIGN

by TAKAIYAMA inc.

TAKAIYAMA inc.／「川上元美 設計的軌跡」展之平面設計

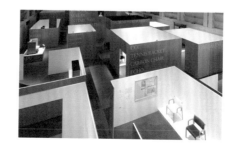

挑選能夠傳達展覽整體感的字體

2011 年 9 月，新宿的 LIVING DESIGN CENTER OZONE 舉辦了產品設計師川上元美的作品展。在這個介紹川上先生長達 50 年的工作歷程的展覽中，各式各樣的作品被分配於個別的房間中展示，並在牆面上以巨大的歐文來標示作品名稱。負責會場平面設計的，就是 TAKAIYAMA inc. 的山野英之先生。他與負責建構整個會場的 TORAFU ARCHITECTS Inc. 攜手合作，從一開始就參與這次的企畫。

「在開始幫忙規畫展覽的時候，我就已經決定，與其使用川上先生當年進入設計業時期的字體來設計會場，倒不如呈現出作品和圖像之間的親和感。為了表現出川上先生長年的職業生涯魅力，我選擇的是和川上先生的作品一樣永不退流行，即使在現在也依然充滿新鮮感和穩定感的 Sabon 字型。」山野先生說。

在這次的會場裡，為了讓參觀者能夠用心和每個作品交流，打造了許多小房間，並將各個作品放在房間中。並且在小房間前方的牆面上以 Sabon 字型寫上大型文字，看起來宛如每間房間的招牌。

「進入展覽會場的時候，每個房間的標題會很明顯地從整個會場中浮現出來，讓人一眼就看見。我們希望藉由這種設計，讓參觀者感受到川上先生從以前到現在製作的作品數量和歷史。設計會場時，我們並不會拘泥在字體專門規格上，幾乎都是根據整體氣氛來做選擇。當時所考慮的，就是該使用什麼方法去選擇，才能表現出展覽的內容和整體感。」

一個展覽的主角還是作品本身。這次的展覽使用字型設計來作為輔助，充分展現作品的個性。成為一項非常符合設計名家展覽風格的平面設計之作。

除了會場的平面設計之外，他也負責展覽手冊和傳單等方面的圖像設計。標題等均用 Sabon 字型來構成，以此表現出共通的世界觀。(會場攝影／大木大輔)

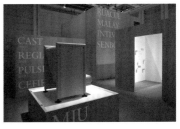

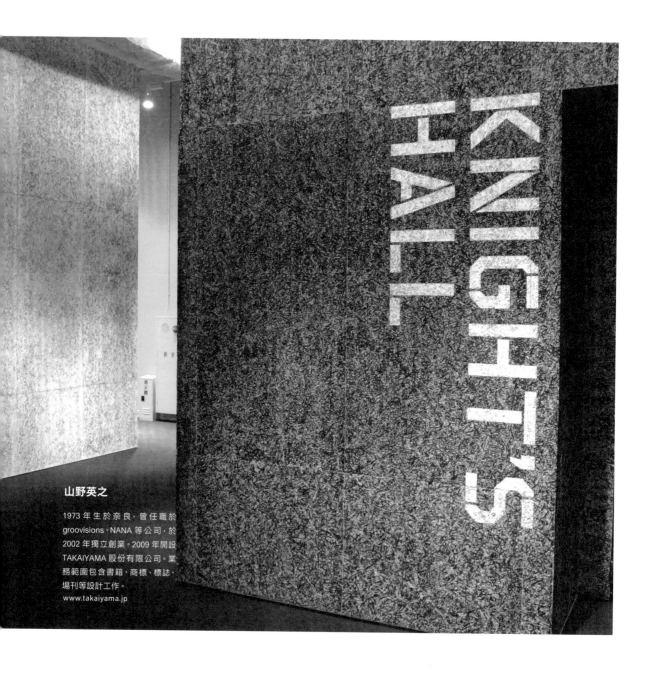

山野英之

1973 年生於奈良，曾任職於
groovisions、NANA 等公司，於
2002 年獨立創業。2009 年開設
TAKAIYAMA 股份有限公司。業
務範圍包含書籍、商標、標誌、
場刊等設計工作。
www.takaiyama.jp

Visual Typography

4

NIKE JMC

by TAKAIYAMA inc.

「NIKE JMC」標示設計

上圖：在現場確認字體尺寸。
下圖：通常噴漆用的模版在接合的時候，接合點會選在正中間，但這個文字的接合點卻選在稍微偏移的位置。這種作法可讓文字在橫向排列時提高可讀性。

BLAZER
HERITAGE
NIKE+
T90
KNIGHT'S
HALL

MEN　WOMEN　MEN　WOMEN　MEN　WOMEN

1 2 3 4

功能與風格兼容並存
的標示設計

這次的運動用品品牌 NIKE 的商品展示會會場，原本是作為倉庫使用的地方，於是委託 TORAFU ARCHITECTS Inc. 進行翻新整修，並由 TAKAIYAMA inc. 負責標示方面的設計企畫。和從頭打造展覽會場標示不同的是，這次的工作是在已經設計好的會場中另外加入標示。因此，本次的企畫目標，就是要配合新商品發表等主題，設計出讓參觀者容易看懂的標示。

「因為來到這裡的多半是初次來訪的參觀者，因此，除了要讓他們在進入樓層時瞬間可以知道房間的名稱，我們也非常注意在各方面表現出 NIKE 這個品牌的運動感和時尚感。我們在房間入口附近最醒目的牆壁上加上大型文字，來加強標示的能見度。」山野英之先生說。

由於實際牆面採用的木絲水泥板，是一種密度很差的材料，所以從遠方很難看見寫在板子上的標示或小型文字，因此他們採用了直接將大型字體噴漆在牆壁上的作法。

「為了在粗糙的牆面上做大面積的噴漆，我們製作了模板噴漆專用的字體。如果是房間的名稱、樓層等需要放大顯示的地方，就使用模版噴漆，而如果是低於某個大小，又需要標示的地方，我們就去掉模版，直接畫上相同的字體。在這個情況下，我們認為比起使用既有的字體，自行創作新的字體更能夠和品牌的個性有所連結。」

這次並不是重新設計所有的英文字母，而是只有製作會場所需要的字母。並非一個字一個字提高設計的完成度，而是在一定的規則之上系統性地組合文字，這麼一來製作出的標示，更能帶給觀者將符號當作道具使用般、功能性強的印象。

Artwork & Products

其他有趣的作品 & 產品

Paper type／紙活字

使用雷射切割，從厚 1.5mm 的紙板上切割下來的活字作品。不僅活用紙張輕巧、易加工的特性，還可以利用剪刀或刀片為字體添加紋理，自由地製作出木製活字或金屬活字所無法展現出的各種樣貌。這種活字也可以使用數位字型來製作，讓活字字型和數位字型的兼容並蓄成為可能。（攝影/村上圭一）

WITH

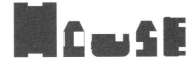
①

Small House ／小房子

「HOUSE」、「CHURCH」等作品，是使用其組成字母形狀的紙板來組合，製作出表現其名稱意義的建築物。利用文字的立體與平面變化互補，兼顧了建築物的形狀及文字的可讀性。Paper type、Small House 均為造型作家和田由里子的作品。

②

和田由里子

1983 年出生於東京，從多摩美術大學畢業後，曾在位於瑞士的巴塞爾設計學院學習以文字編排為主的平面設計。回國後以造型作家的身分，製作跨越文字與其他多媒體境界的作品。www.lilychild.com

③

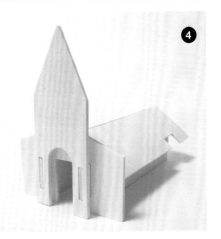
④

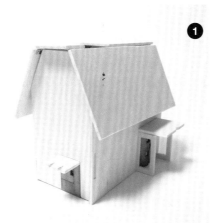
①

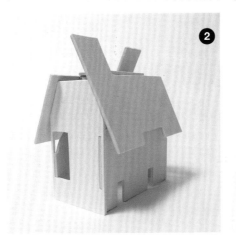
②

Typodarium ／日曆

德國出版社 Verlag Hermann Schmidt Mainz 每年發行的字型日曆。在這本 95 x130 mm 的小型日曆中，除了一年 365 天，每一頁都使用不同的字型來製作之外，裡面還附註字型的說明和樣本。2012 年版的日曆中，收錄了 30 個國家、150 名設計師所設計的字型。2016 年版的日曆字型目前還在 typodarium.com 上面招募中。日曆可在 Amazon 購買。（攝影/永禮賢，p.20 – 24）

Type Trumps ／卡片遊戲

由在 2012 年得到 TDC 獎項的英國設計師 Rick Banks
(Face37)所設計的卡片遊戲。30 張卡片上分別記載著
各種字型的名稱、製作年分、粗細數值、價格等說明文
字。遊戲規則是，能說出最多字型說明的人，就得到勝
利。這些各式各樣的卡片，是使用 Caslon 或 Gill Sans
等常用的字型來印刷的。光是拿來欣賞就能得到很多
樂趣。此遊戲為系列作品，已發售了一代和二代卡片。
均可在 Face37(www.face37.com)的網站購買。

磁鐵

以生產幽默有趣產品而聞名的倫敦玩具商 The Monster Factory (www.themonsterfactory.com) 所製作的英文字母與數字磁鐵。有色彩繽紛的「Gossip」和報紙風格的「Ransom」兩種樣式。這種磁鐵可以一個字一個字切下來各自使用，兩片磁鐵上共印有 200 個文字。一組價格為 8.16 英鎊，可在網站上購得。

mt 膠帶（masking tape）

英文字母的 mt 膠帶。其中印著黑與金色文字的膠帶，是由 KAMOI KAKOSHI CO., LTD. 製作的。以古文字作為主題，有 A ～ M、N ～ Z、數字三種類型。另外還有全彩的版本（均可在 maskingtape.jp 購買）。其他 mt 膠帶則是位於舊金山的紙品製造商 cavallini（www.cavallini.com）的產品。

歐文毛巾、布面筆記本、迷你書（含書盒）

使用嘉瑞工房（www.kazuipress.com）的歐文金屬
活字來設計的毛巾，以及用這些活字印製的筆記本、
迷你書。毛巾是選用具有代表性的字體來印製，圖
案由這些字型的名稱組成。迷你書的內容，是選用
名稱為 A 開頭的字型來印製第一頁的 A，並由此類
推，從 A 到 Z 每一頁均用不同的字型來做活字印刷。
布面筆記本和迷你書均由美篶堂製作。可參考 www.
misuzudo-b.com。

An Introduction
to Designing
Typefaces

特輯—造自己的字!

本特輯詳細介紹中文漢字、日文漢字、
平假名、片假名、歐文拉丁字母的文
字造型與設計方法。雖然此特輯談論
的製作步驟主要是針對可應用於文章
排版的內文字體設計,但同樣的方法
與觀念也適用於標準字設計。

An Introduction to Designing

Chinese Typefaces

中文篇　中文漢字

本篇將由香港字體設計師許瀚文詳細介紹中文字體設計概念、造型、方法、步驟等，並透過「游黑體」（游ゴシック）協助解說中文內文字字體的設計過程。方法也可以應用在 Logotype 設計之上。

許瀚文 Julius Hui

1984 年香港生。香港字型設計師（Typeface Designer）、文字設計師（Typographer），畢業於香港理大設計視覺傳達科。五年大學期間專攻字體、文字設計和排版，畢業後跟隨信黑體字體總監柯熾堅先生當字體學徒，三年後獨立，先後替紐約時報中文版、彭博商業週刊等國際企業當字體顧問。2012 年中加盟英國字體公司 Dalton Maag 成為駐香港設計師，先後替 HP、Intel 設計企業字型。2014 年成立瀚文堂，並在 2015 年初加盟全球最大字型公司 Monotype，擔任高級字體設計師。且於同年奪得 Antalis 亞洲「10-20-30」設計新秀大獎。

瀚文堂

關於字體設計（Typeface Design）以及文字設計（Typography）的園地，2014 年由許瀚文於台北成立，致力透過分享業內最前線的字體知識、字體評鑑文章、實作範例和設計師訪談等，改善社區對生活文字的要求和鑑賞力。瀚文堂設計有為改善中文閱讀節奏、版面的呼吸感而生的自家明體家族「空明朝體」。

內框

外框

開始中文字體設計前，必先要設定好字面率。

製作中文字型前的基本概念

有云唐代書法大家歐陽詢想出「九宮格」，以輔助漢字結體（將筆畫排列組合後構成的字形形體）之效。又到清中葉各家傳教士相繼開發中文金屬活字，以方形作為漢字字型的規格，至八〇年代中文數位字型的發展也以 EM 方格作為中文字體基本單位，至此，漢字字體造型必定出現在方格內。

設計中文字型的方格，有分開「外框」、「內框」的概念。「外框」是軟體設定中漢字字型的真正大小，通常設定為 1000*1000upm；而「內框」則為假想性質，用以界定漢字與漢字間的間距空間。常見的設定有 90% 至 92% 不等，都是讓閱讀較舒適的空間比例，然而這最終都得視該字體的間距設定與漢字內白關係而定。

中文漢字的製作方法

今天不同的字體廠商也有自己獨特的選字方式。由於中文文章由全中文字所組成，要特別從哪個字開始呢？其實沒有限制。反之，參考日本字游工房的製作方法也對中文字體設計很有幫助，因為每個選字都有其代表功用。因此，接下來會參照他們的體例解說中文字的製作方法。

1 決定字面率

字面率特別對於內文字字型有深遠影響：適當的字面率設定讓文章閱讀起來流暢舒適，也讓版面擁有呼吸的空間。過窄的字距會讓文字都連在一起，上一字被下一字影響，讀起來像在泥沼裡走路一般；過寬的字距則會讓文章讀起來斷斷續續，每移到下一個字都要花費多一點氣力，那麼要讀完一整篇文章便得要花大量氣力了，同樣也令讀者不舒適，大大妨害閱讀性。此外，字距也跟漢字的內白控制息息相關，兩者互為影響。

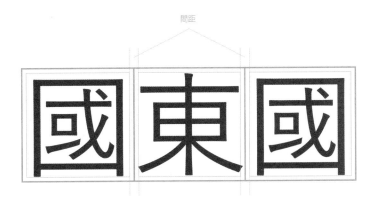

間距

字距也跟漢字的內白控制息息相關。

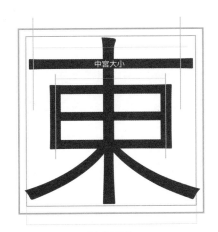

中宮大小

漢字最寬距離

從「東」字開始：東字是一個很好的起始字

2 字形的決定

「東」字是一個很好的起始字。東的上部橫筆畫能夠決定橫豎筆畫的間距空間，撇捺的距離是所有漢字裡最寬的，而豎筆可以界定字體的中心位置，有利於考慮豎排跟漢字左右平衡的設定，「田」部分則可以決定給讀者最明顯的中宮寬或窄的觀感。

　　正體「國」字、簡體「国」字在中文字體設計裡各有妙用。前者是漢字群裡面字形最寬的，用「國」則可以用來量度漢字的設計有沒有過大；後者除了唯一的點筆畫，則基本是以橫豎筆畫組成。「口」跟「玉」的內外包圍結構可以用於設定橫豎筆畫粗細級別：玉字到底要減細多少？「王」的三筆畫粗細也需要有何種分別？都可以在「国」裡面完成。

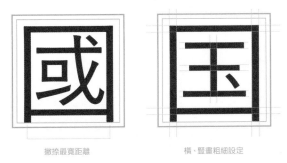

撇捺最寬距離　　　　橫、豎畫粗細設定

正體「國」字、簡體「国」字在中文字體設計裡各有妙用。

3 筆畫設計

字面率、中宮、粗細大概訂定好之後，就可以開始筆畫設定。以黑體作為例子，到底筆畫間要有「墨坑」讓字體更清晰嗎？（墨坑指的是過去為了怕墨水滲透紙張擴散後讓字糊掉，而先預留的空間。）要有「喇叭口」讓筆畫看起來更有力度、或者清晰的切口讓字體看起來更秀氣嗎？筆畫的造型是柔軟、剛硬還是中性的？都可以在這裡開始設定。其中直鉤、橫斜鉤、斜鉤等個性較為突出的筆畫，在整體字形中占據重要位置。

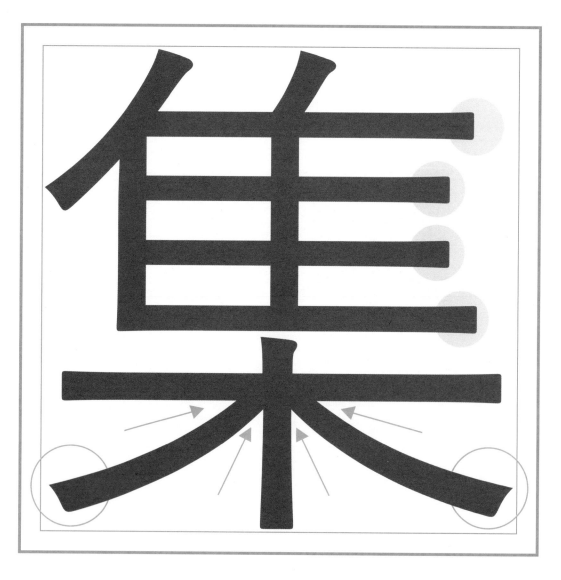

4 試作字

基本設定完成後，便可以立刻繪畫試作字測試效果，字體必須要使用才能夠看出其實際效果，所以越早進行這部分越好。

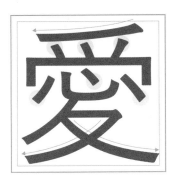

「愛」字由不同形態的點筆畫跟撇捺所組成，先製作愛字便可以早早理解到設計師該如何設定與控制此字體的點筆畫和撇捺。愛字的包圍結構跟束字相同，也有助於決定漢字中宮的大小比例。此外，愛字優美的造型也讓設計者能夠早一點享受字型設計最賞心悅目的部分。

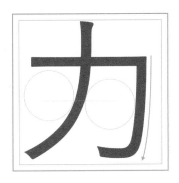

「力」是較難設計的漢字。這裡重點有兩個：一、內白設定：到底這套字型是依靠洋式內白、還是傳統外框造型來控制閱讀的？這可以依靠捺跟橫斜鉤構成的內白空間去看出。洋式內白一般以「無形為有形」，刻意把內白的比例加重，讓內部在整個「力」架構上更明顯；華文式內文則考慮到裡白外白，多考慮了外白的重要性，因此不會刻意把「力」字的內白增大破壞力字的楷書造型。二、捺筆畫開始轉向的高度跟幅度決定了整個「力」字的重心在哪裡。此外，橫斜鉤是整套字型其中一組最重要的設定。王羲之的書法老師衛夫人認為，「斜鉤筆畫」的形態應該像是「如箭待發的弓」，因此中文師傅一般即會根據這個標準去發揮橫斜鉤的造型設計。

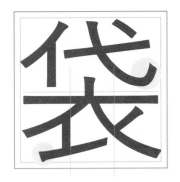

「袋」字的造型特別，可以用來設定漢字中上下兩部分結體時的重心位置；代部分可以協助設定鉤筆畫的設計，衣字的豎筆畫跟捺筆畫也協助了設定中宮的大小。注意左下部一豎一剔筆畫，在中國字跟日文漢字截然不同，這裡會大大影響整個漢字的穩定跟架構，需要特別注意。

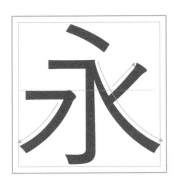

「永」字在傳統中國書法中被推崇用來設定漢字的筆畫，然而在字體設計中卻不是那麼一回事。在字體設計的場合上，永字更多是用在設定整套字型的重心和撇捺關係。

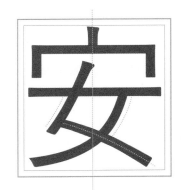

「安」字是常用漢字中少數難做的字，因為設計師既要平衡寶蓋的平衡感，也要平衡「女」字重心的穩固跟平衡感。「女」字中心部必須像書法美學般端正穩固，而後拉出的長點不宜太長，點也要在柔軟跟彈性中取得平衡。

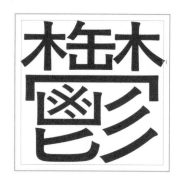

「三」這個字最重要的用途是設定好整套字體的閱讀節奏。漢字的造型並沒有絕對大小，一切以內白為標準。「三」這個字的有趣點是，內白比一般漢字要多，因此可以透過內空間的配置來調整跳動感，例如壓縮內白讓「三」字的形態壓得更扁一點，就能構成橫讀時較有趣的跳動感。一般來說跳動感較低會讓讀者感覺較穩定、較為現代風；而跳動感較大則散發著自然美、人文味，最終還需要看設計師的想法如何。

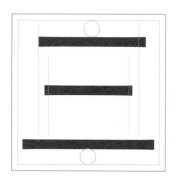

子字的豎筆，究竟要弧形還是筆直呢？前者一般出現在圓體、人文風的字體內，讓字型變得較可愛、比較多柔和感；後者則讓字型更挺拔和端莊，「站穩」的感覺對明體、內文用黑體特別重要。

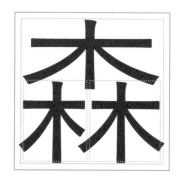

鬱字的結構複雜，卻因為占據的空間飽滿而不難設定；反之因為由不同種類的筆畫所組成，可以透過組裝鬱字，去設定點筆畫較小、較細微時的造型，這對於設計明體時尤其重要；也可以用鬱字作為複雜字型的濃淡度標準，跟像「三」、「今」這類筆畫較少的字形作好密度設定。

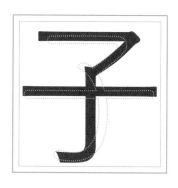

「森」的兩個小「木」字可以界定字體風格取向是現代還是人文風。一般來說遷就視覺上的舒服，左小木的頭要比較小、右邊的比較大以適應橫排閱讀感。想讓設計呈現現代風的話，可以視覺上盡量讓兩者平衡又把右小木微微調大；要做明顯古風、人文風的話則可以把右小木明顯調大，營造書法「左收右放」效果。

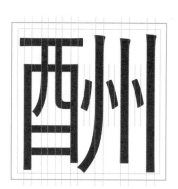

「酬」字的架構以眾多豎筆畫所組成，可透過酬字的組合設定豎筆畫的粗細應該怎樣較為恰當。

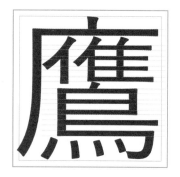

鷹字由眾多橫筆畫組成，透過組裝鷹字可以測定橫筆畫粗細的適當程度，這對黑體來說很重要。

「今」是眾多中文字造型中較特別的一個。呈菱形的構造讓它難以站穩，一旦設定成功，往後的菱形字形設定便可以此做參考。

1 注意中文字不同的前後文組合帶出的獨特節奏

字體廠商為顧及製作團體工人不同的水準，而把漢字造型都製作得一模一樣，反倒磨滅了漢字應有的閱讀節奏；無論在歐文、日文字型，閱讀節奏是決定文字辨識性很重要的一部分，像「日」字理應較瘦長，「國」字較寬大、「三」字較跳躍、「今」呈菱形的設定，會決定一套字體的風格跟閱讀時的感受。

2 「分中」的注意

基於歷史沿革，正體漢字造型以豎排為主導。然而要保證「豎排」閱讀的連貫性（俗稱「行氣」），漢字的大小（即中宮）在視覺上必須統一，左右兩方的比例也需要統一，俗稱「分中」，否則重心左右擺動，會影響閱讀時的一氣呵成感。

3 「內白」的控制

漢字的造型一般分為傳統和現代造型。傳統造型以中文書法作為基礎，透過漢字的輪廓造型讓不同漢字各自擁有獨特的形體；現代造型則採像 Helvetica、Univers 一類歐文字型造型理論，假設讀者以辨認內白空間為主導，把內白空間框大，用空間平均的平面設計理論去統一所有漢字造型。兩種都廣為讀者接受，重點是設計者心目中到底想要這套字體散發哪一種氣質，再來選定造型方式。

4 關於中國簡化字的設計

中文簡化字的造型是由多種不同角度把正體漢字簡化而來，美學雖然跟隨原有漢字，然而大多中空、架構欠支撐的造型讓它和正體漢字不再相同。設計簡化字時，必須要留意內白控制，既要多了解其造型的重點，也要盡力把簡化中文字和正體中文字的內白空間統一，也因此不少廠商會把所有漢字設計得中宮很鬆弛，讓簡化中文字和正體中文字視覺上差異不會那麼大，以遷就簡化字內白過多的問題。

正體中文

簡體中文

An Introduction to Designing
Japanese Typefaces

日文篇 | 日文漢字、平假名、片假名

本篇將徹底解說平假名、片假名、日文漢字的文字造型設計。雖然此特輯談論的製作步驟主要是針對可應用於文章排版的內文字體設計，但同樣的方法與觀念也適用於標準字設計。

鳥海修

1955 年出生於日本山梨縣。多摩美術大學畢業。曾擔任寫研的字體設計師，目前為字游工房負責人。2002 年榮獲日本 Typography 協會的第一屆「佐藤敬之輔」成就獎，所設計的「柊野」(HIRAGINO／ヒラギノ) 字體系列獲得 2005 年的 Good Design 獎，2008 年東京 TDC 字體設計獎得主。目前也是京都精華大學的特任教授。

字游工房

由曾任職於寫研公司的三人：鳥海修、鈴木勉、片田啓一，共同在 1989 年創辦的字型公司。與「大日本印刷製造」一同開發了「柊野」(HIRAGINO／ヒラギノ) 系列字體。2002 年起推出獨創「游書体ライブラリー」(游書体 Library) 字體系列的開發與販售。
www.jiyu-kobo.co.jp

監修／鳥海修 Supervised by Osamu Torinoumi
取材／杉瀨由希 Text by Yuki Sugise
翻譯／曾國榕 Translated by GoRong Tseng

日文文字的基本

日文文字篇的範例字體，使用文字易辨性高的內文用黑體「游黑體」(游ゴシック) 來作示範解說。設計日文的文字時，作為文字大小基準的正方形框架稱作「字身」。若把文字設計成填滿整個字身框的話，「無字距」排版 (字與字之間沒有空出距離，緊密的排列) 時就會發生筆畫跟旁邊的字黏在一起的狀況。所以造字須將文字收進比字身稍小的「字面」框裡面。鉤、撇、捺、收筆等等的造型要素稱作「筆畫元件」(element)，被筆畫所圍出的空間稱作「字腔」。

　字游工房造字時會優先設計漢字，再以漢字為準設計出視覺上看起來大小與粗細自然恰當的平假名與片假名。但是漢字與假名不能拆開來個別進行製作，在初期階段就必須開始將造出的字試著排成短文來檢視兩者的平衡感，盡早決定文字大小與粗細標準是非常重要的。此外，推薦大家嘗試先用純手繪的方式描繪出基本字 (永、東、国⋯⋯等)，這樣一來能將手寫的筆勢力道與動感帶入筆畫中，創造出更有魅力的字體。

字身

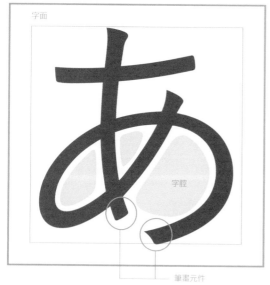

字面

字腔

筆畫元件

日文漢字的製作方法

設計新字體時，字游工房會優先製作基本的 12 個文字。其中最先造的兩個字是「東」與「国」，這兩字會拿來當作製作其他字的參考標準。先決定字面大小，接著決定文字重心的高低，並衡量字腔的大小該如何取捨等等，綜合考量這些要素慢慢塑造出字的形體輪廓樣貌。確定了字形樣貌後再來決定粗細，最後進行各筆畫元件的設計。

1 決定字面率

漢字的字面是依據「東」的豎筆長短而決定。「游黑體 M」的標準字面大小為字身大小的 90%，但因所設計的文字而異，也有超過或小於 90% 的字。好比說「口（圍部首）」的字是所有漢字中形狀看起來最大的，所以以「国」的字面要設定得比「東」來得小些。若設定成一樣的字面大小，那麼把這兩個字擺在一起時，「国」就會看起來明顯地大而不自然。所以為了達到所有文字的視覺大小統一，可將「東」的豎筆作為字面基準，設計其他文字時再依照其個別的形狀及特性調整成恰當的大小，這是設計漢字必須注意的重點。

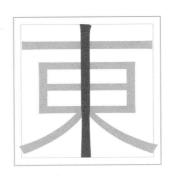

這條豎筆定義了「游黑體 M」的基本字面框大小。

此圖可以看出「口」（圍部首）的字面要設定得比「東」字來得小。除了底部之外的筆畫都沒有碰觸到基本字面框。

若字腔大小確定之後，設計其他的文字時也要留心是否保有一樣的空間均衡感。

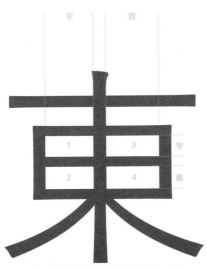

「田」的字腔部分要依照 1~4 依序從小到大，刻意營造大小不同，這樣一來內部的「十」字線條才會視覺上看起來位於正中央。

平常的東字看起來毫無異狀，但右邊字腔其實比較大。若把「東」字像這樣垂直翻轉後，就會察覺到字腔的大小是不一樣的。

2 接著形塑字形

畫出「東」的豎筆後，接著來決定文字的重心。此時需特別留意的事情是，必須考量到「人眼的錯覺」，然後進行設計上的調整。「東」的豎筆雖然看似位於正中央，但若將文字垂直翻轉後，可以察覺到其實豎筆是放於稍微偏左邊的位置。如果把豎筆放在正中央的話，文字重心會偏向右邊導致看起來不平衡，請額外小心注意。同理，「田」的字腔部分，乍看會以為都是相同的大小，但右下的字腔空間才是最大的，左上則是最小的，這樣安排後才會達到視覺上的穩定與平衡感。此外，如果把字腔放大的話文字看起來會比較大，縮小的話文字就看起來比較小。綜合以上的要點，設計一套字體時，需要不斷留意所有字是否保有視覺上一致的平衡感。

3 　再來調整線條粗細

一套字會以「国」的豎筆當作粗細的基準，「東」的豎筆也會是相同的粗細。而橫線的粗細會依據這條豎筆而決定。若字身大小為 1000×1000 單位的話，「游黑體 M」所設定的「国」與「東」的縱線粗細是 60 單位，但由於視覺上橫線會比縱線看起來較粗，橫線的粗度會調整為 56 單位。

　隨著每個字的構成不同，線條的粗細也要跟著改變。尤其是筆畫多的字若不將筆畫修細，把字縮成小字號時就有可能會導致顯示效果糊成一團。相反地，筆畫少的字若是筆畫設定太細就會覺得文字有虛弱感，所以記得要不時拿「国」的豎筆來對照，調整所有的筆畫粗細。「東」的左右兩條撇筆要帶入手寫的筆韻，左撇的起筆會較粗，而右撇的起筆比較細。

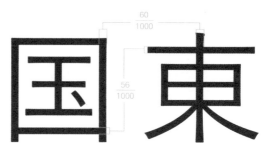

人眼的錯覺是橫筆看起來較粗，所以要比豎筆調整得稍細些。「国」字內部的「玉」也要比「口」的線條稍細一點，若是相同粗細的話那「玉」會顯得過於醒目，會有太跳出來的視覺感受。

「東」的撇畫大致上是左右對稱，但右撇設計得較細且長，左撇較粗且短的話看起來比較自然。

比較筆畫元件的不同處。左邊是「游黑體 M」，右邊是「中黑體 B B B」（中ゴシック BBB）。同樣的撇筆在不同的字體中，曲線的弧度、一筆畫中的粗細、末梢的造型細節等等都不同。

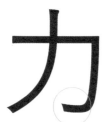

鉤筆收尾的外側調整成銳角，讓文字保有毛筆書寫的韻味。折角處則是帶有圓潤感。

大部分的黑體字是一個筆畫從頭到尾皆為相同的粗度，但若帶有「粗→細→粗」這樣的變化，文字會有比較溫和的印象。

4 　進行筆畫元件的整理

最後來調整筆畫元件。若兩端都像是直接裁切掉一般處理成直角的話，筆畫就會沒有柔軟感，變得非常呆板僵硬，必須進行細微的修飾來避免。「游黑體 M」字體的筆畫在設計時有一些準則，例如無論是起筆或收筆處的端角都會稍稍膨起，且帶有圓潤感等等。這裡以「東」字為例，來說明帶有特色的撇筆設計：「游黑體 M」的「東」字左右兩撇筆畫弧度都很大，這是市面上黑體中很少見的設計。還有筆畫的起筆與收筆處會特意做出粗細的變化，撇筆的末梢外側的角是銳角、內側的角則是收圓的，這些都是為了將手寫筆韻融入筆畫元件的設計。其他的文字也一樣，請仔細觀察長條的直線筆畫，應該能發現從起筆到收筆為止並不是相同的粗細吧。像這樣一個筆畫中帶有強弱不同的變化，也是這字體的特色之一。

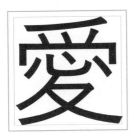

下筆處、停筆處、撇筆等等，具有許多不同筆畫元件的一個字，是確認造型時很好的範例字。由於包含很多的曲線筆畫，所以如何調整並確定各曲線的曲度也是相當重要的。

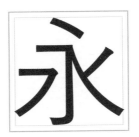

一個字包含所有寫法的筆畫元件。像這樣沒有部首偏旁，也不是以兩個以上的部件組合而成，而是以單一部件構成的字稱作「獨體字」，設計時的平衡感是相當難掌握的。

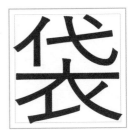

彎、鉤、點、撇畫等等，具有許多的筆畫元件。「衣」的下方鉤筆處，刻意地往左下延伸，筆畫多出一截的設計會增加字的安定感。

筆畫數非常少且只有橫線的文字。若線條過細的話字會顯得弱，所以要對照「国」的橫線進行粗細的調整。三筆畫各自的長度與空隙間的平衡也是很重要的。

5

製作十二個基本字來進行細節確認

字游工房用十二個基本字來確定字體造型的細節，包括之前提過的「東」、「国」兩字，現在來解說其餘十個字其各自的功能，還有製作時必須留意哪些重點。造字時別忘記要隨時將製作中的字跟最早製作的「東」「国」兩字擺在一起觀察，比較其粗細與空間平衡感是否一致。

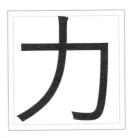

筆畫數非常少的文字。跟其他字比起來會明顯較粗，尤其撇筆的部分是「游黑體 M」所有字中最粗的一筆。

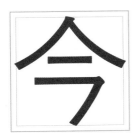

菱形的文字容易看起來較小一點，所以字面要稍微放大一點。上下的位置也要比「東」超出一點。由於筆畫數少所以線條也要較粗。

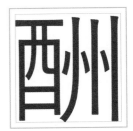

長的豎筆非常多的字。「酉」、「州」筆畫必須調整得比原本細一些，可以對照「国」的豎筆，比較兩字之間粗細的差異程度。「州」是本字中重要的筆畫，需特別留意。

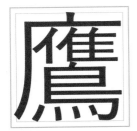

具有許多橫筆且筆畫很多的字。先以「国」的橫筆粗細為基準，再慢慢嘗試將筆畫縮細，要細心調整到把字縮小使用時也不至於糊成一團。

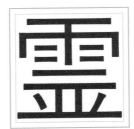

這個字橫線很多，且最後一筆是以長橫筆做結尾。字形是四方形的文字容易看起來較寬些，所以要特別留意字面的大小。

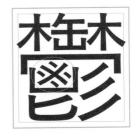

筆畫擠滿整個空間的字，關鍵在於判斷哪些部件該較大、哪些筆畫該細一點。要調整到把字縮小使用時也不會糊成一團，尤其要特別留意圖上做記號的部分。

平假名的製作方法

首先，先用紙筆手寫出文字大略的印象，再根據此草稿將文字一個個製作出來。跟製作漢字不同，平假名與片假名不用一開始就決定字面，而是製作時邊對照漢字的大小，邊衡量彼此間的平衡感來決定每個字恰當的大小。「游黑體 M」的漢字標準字面大小是字身的 90%，而平假名的字面則是字身的 83%，這是因為假名容易看起來較大的緣故，所以要稍微設定得小一些。

1 藉由手寫掌握文字形象

實際以手寫的方式來試試平假名的製作。用到的文具有：方格紙、鉛筆、簽字筆、筆尖細長的毛筆、白色的廣告顏料。字的尺寸若寫得太大或太小製作起來都會有難度，所以先用方格紙取邊長 2 公分的正方形，這個大小較為恰當，再將每個字書寫於方形內。至於該寫什麼字，可以挑選自己熟悉的來寫。生活中越常見的單字，越好判斷文字的平衡感是否拿捏正確，製作起來會容易許多。

2 來認識假名的形狀吧

製作假名時有一個重點，就是必須先認識文字本身的形狀。分析假名的字形，可分為大字、小字、直長、扁平等類別，這些差異會讓文字各有著不同的個性。若刻意把形狀較小、直長、扁平的假名文字設計得較大且填滿字面的話，字形趨於一致就會較有現代感。下面的圖，是把 50 音依照形狀特性的不同，分類成四類。不妨將此分類記到腦海中，會是設計假名時很好的依據與參考。

幾乎占滿字面的文字

要設計成直長形象的字

※「す」「そ」兩字雖然是填滿字面的文字，但是設計時字腔的感覺要是直長的。

要設計成扁平形象的字

要設計得稍小一點的字

起筆的差異

あおきさたちなまむを（けはほ）	微微往右上揚的橫筆，但不要用力拉得過高。
いけしとにはほもゆり	先用點力氣下筆後，再往下寫出的線。
うえらふ	雖然都是以點作為開始，但依文字不同，點的曲線方向也會不太一樣。「游黑體 M」中「う」的點是往下凹，「ら」的點則是向上凸的。
すせ	微微往上突出的長橫線。往往會設計得比字面更長一些。
そひみるろゐゑ	先拉出微右上揚的短橫線，緊接著往左下下筆。要注意若第一筆的橫線寫成水平的話，接下來的斜線會顯得太陡。
かつてや	稍微用力下筆後，再往右上提寫出的線。
ぬめ	第一筆稍稍傾斜的下筆。
ねれわ	長的直線。
の	從文字的中心處開始書寫，在 50 音之中是很稀奇的一個字。
くん	用力下筆後再往左下延長寫出的線。
こ	不要用力下筆，將筆尖輕輕帶入寫出的橫線。
へ	稍稍落筆後往右上方揚起的線。
よ	於中央下筆後向下，接著繞向左上後回筆。

收筆的差異

あうけすちつのみめゆらりろわ	往左下角撇出的筆畫。有許多字的這個筆畫相當長，要讓人從中感受到筆畫的速度感。
いくひや	往下方落下後停筆。「い」、「や」等字的收筆，要想著與上個筆畫的筆順流動連貫，讓人感受到動態感。
えきこさせそたてとにへもを	收筆非常重要的文字。從較弱的線，往最後的停筆處漸漸加粗。
おかふむゑ	以點做為結束。
しれん	往右上挑起。跟以收筆做為結束的文字比起來更加有速度感。
なぬねはほまよ	往下捲起來畫個圓圈，末端從圓圈交接處多跑出去一截。
るゐ	往下捲起來畫個圓圈，末端收於圓圈交接處別跑出去。

3

以起筆跟收筆來分類

若累積了一些製作平假名的經驗，便能依照各文字起筆與收尾的特徵來進行分類與製作。舉例來說，「う」「ふ」「え」等文字，起筆都是以點作為開始的，所以若是造出了「う」字之後，也就決定了「ふ」跟「え」的點在這套字體中的平衡與調性。但其實設計平假名不必像漢字一樣完全遵照規則，每個文字都能有些差異反倒是好的。形狀相近的文字保持相同的調性雖然很重要，但沒必要完全複製一模一樣的形狀。

片假名的製作方法

片假名筆畫數少,字形架構簡單開放,視覺上容易看起來比較大,因此造字時需特別留意要設計得比平假名來的小一點。下面依照文字形狀的特徵分為四類。跟平假名一樣,若是把文字大小設計得幾乎填滿字面的話,會較有現代感。

幾乎占滿字面的文字

要設計成扁平形象的字

※ 範例中的「ホ」字雖然設計得比較大,但還是要有扁平的感覺。

要設計成直長形象的字

※「サ」雖然橫筆占滿了整個字面長度,但文字的感覺仍是直長的。

要設計得稍小一點的字

※「ロ」「カ」兩字若設計得太大會容易跟漢字搞混,必須特別注意。

1 掌握好漢字、平假名、片假名的平衡

由於文字筆畫數越少，字容易看起來比較大，所以設定字面尺寸時從大到小依序為：漢字、平假名、片假名。假名的大小要以漢字作為基準再訂定。若字身大小為 100%，而漢字的標準字面設定 90% 的話，平假名設定 83%，片假名設定 82% 左右看起來較為剛好。越是筆畫少的文字，要特別留意線條若是沒有達到一定的粗度會看起來比較弱，所以筆畫從粗到細依序為：片假名、平假名、漢字。

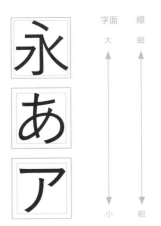

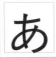

左邊是橫排時使用的拗促音擺位，右邊是直排時使用的拗促音擺位。請確實理解兩者位置的差異。

濁音符號跟半濁音符號，設計時要稍微放大一點，以便文字在小尺寸使用的情況下也能清楚識別。

2 注意拗促音跟標點符號尺寸

拗促音或長音等日文音標文字，其粗度、大小、位置都非常的重要。標準字面設定在 80 % 左右看起來較為剛好。由於尺寸較小所以要將線條加粗微調，但要注意別讓它看起來比文字本身存在感還強。像「ュ」之類的扁平文字，設計時有個小訣竅：若將重心稍稍壓低，跟文字搭配的平衡度會看起來更好。若橫排時把文字的位置設計得偏下方些，直排時則稍微偏向右邊，會更有拗促音的味道。長音標「ー」的話，字游工房設計時通常是擺放在中央位置，但同樣的，若橫排時稍向下方擺，直排時稍向右邊擺放的話，會呈現更佳的文字表情。濁音符號以及半濁音符號「ポ」「ボ」要設計得稍大一些，讓兩者的差異性一眼就能明瞭。符號的角度要盡量整齊、統一。

3 對齊視覺中心線

排版時若要看起來整齊美觀，必須要將文字位置確實放於視覺中心線，盡可能把每個字的偏移感抑制到最小的程度。下方圖例中，左邊是將「ト」「イ」「レ」三字直接依照文字的寬度置中對齊，但呈現出的結果「ト」跟「レ」看起來會偏左，「イ」感覺偏右。所以必須考量文字直排閱讀時的視覺中心線，可以用字面較滿的另外兩個字擺放在想調整的字的上方與下方，檢視三個文字讀起來是否會有左右偏移感，最終要將每個字的位置調整到無論以什麼順序組合都不會覺得有異狀。

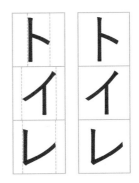

圖左的 3 個文字，是以文字寬度進行置中對齊的結果，但看起來會覺得很凌亂，感覺文字中心偏左偏右。應該要像圖右一樣「ト」「レ」往右邊，「イ」往左邊調整，才會是符合視覺中心的恰當位置，呈現出美觀的排列組合。

當文字造完後

依照上述的步驟將每個文字造完後，試著排列成單字或文章來檢視文字的平衡感是否良好吧。排列後需注意觀看不同文字之間的平衡感，然後對個別文字進行加大字面，或是增加線的粗度之類的調整。若文字的形狀大致調整完畢，就可以把文字放入造字軟體裡進行字型化的動作，並且在造字軟體中微調形狀或字間（字與字的間隔）。

An Introduction to Designing
Latin Typefaces

歐文篇 │ 拉丁字母（大小寫字母）

本篇將由字體設計師小林章，為我們解說大小寫字母的製作方式。主要針對內文用字體作為製作基準，另外在 logo 設計上也能參考活用。無襯線體的製作方式在 p.82 也有詳細的介紹。

小林章

於 2001 年開始在德國 Linotype 公司（現合併至 Monotype 蒙納字體公司）擔任字體設計總監。負責經典字體的復刻改良，以及新字體與企業專用字體的開發。著有《字型之不思議》、《歐文字體 1》、《歐文字體 2》、《街道文字》。

Monotype 蒙納字體公司

擁有 125 年歷史的字體公司，經營販售與設計字體，擁有多數著名字體的版權，如 Helvetica 等。

文／小林章 Text by Akira Kobayashi
翻譯／高錡樺 Translated by Kika Kao

歐文文字的基礎概念

像這樣，在製作時，請一邊在腦海中意識著這些參考線一邊繪製。特別需注意的是歐文字母的字寬都不盡相同，有的較寬，有的相對較窄。

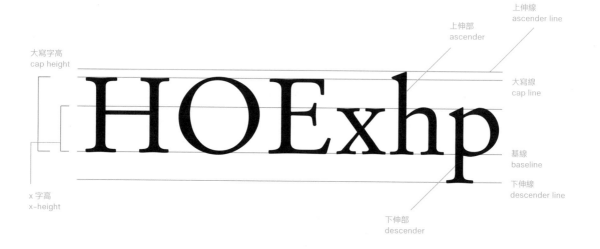

大寫字高 cap height　x 字高 x-height　上伸部 ascender　上伸線 ascender line　大寫線 cap line　基線 baseline　下伸線 descender line　下伸部 descender

大寫字母的製作方法

1 了解字母的形成

筆斜角度約 30 度

為了能理解字母的基礎造型，在開始製作前，使用歐文書法的專用麥克筆（右上照片）來嘗試書寫的話，相信更能夠意會字母的粗細筆畫是如何形成的。像這樣用麥克筆書寫直線筆畫、橫線筆畫、曲線、斜線看看。

接下來像這樣用麥克筆試著書寫字母 H 和 E。H 的字寬較寬，E 的字寬較窄。H 的水平線如果繪製在正中央的話，看起來會有些向下掉的感覺，所以落在稍高的位置。

試寫看看字母 A。由上至下筆頭保持一定傾斜度書寫的話，相較之下左側的線條比起右側就會較為纖細。如果將字母左右顛倒來看，右側斜線較細，看起來就會有些不太自然。

A A A
Linotype Syntax　xatnyS epytoniL

字母 S 分三次書寫。請參考右側刻意將筆畫分開書寫的例子，可以發現線條比較細的部分與字母 O 相同。

字母 O 分兩次書寫。筆頭保持相同角度書寫的話，圓的左上與右下會自然而然地變細。這樣的傾斜角度，與文藝復興時期字體裡的字母 O 幾乎是一致的。字母 C 也是相同的原理。

這是容易出錯的例子。S 太過捲曲，O 過於橢圓，而 E 的字寬過寬。從這些例子就可以看出，即使是使用相同的歐文書法用具，也會因為比例失衡而失去美感。

2 辨別字的形狀

HIEFLT

由垂直線及水平線所構成的字母。注意 E、F、L 的字寬較窄。

AVMWX

由斜線構成的字母。A 和 V 為大致相同的字寬，M 和 W 比起其他字母都還要寬。注意 4 條線的傾斜度要順暢地接合。

OCGQ

以圓形為基礎的字母。像 O 或 C，與其一筆寫完，不如分兩次寫會比較輕鬆。Q 的尾巴延伸到基線之下。

KYNZ

由垂直、水平及斜線構成的字母。N 和 H 的字寬大約相同。K 的右半部分與 X 的右半部分大致相同。

DBPRJUS

由直線和曲線構成的字母，只有 S 是單純由曲線構成。特別要注意各個字母的字寬。D 和 O 大致相同，B、P、R、S 都和 E 的字寬相差不遠。

其他書寫方式

GUW

由兩個 V 重疊交錯出的 W 寫法，遇到字重較細的字體雖然能夠使用，但當線條加粗後，容易會黑成一塊，請留意。

容易出錯的書寫方式

WMSJKBECC

別把 W 或 M 塞入無形的正方形。C、S、J 的尾巴也要注意切勿過度捲曲。也不建議 K 像這樣交錯構成。E 的第二條橫畫的位置，如果書寫的位置太高，會有些像新藝術時期裡才有的特徵。

小寫字母的製作方法

延續大寫字母的製作方式，小寫字母也是用麥克筆
去感受字母的抑揚頓挫。像是 a 或 g 等造型較複雜
的字母，透過書寫更能夠意會這些造型的來由。

ag *ag* ag

Stempel Garamond　　　　Perpetua

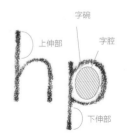

1 繪製基準字母

大致對字母有了基礎概念之後，請以鉛筆書寫 h、
o、p 這三個字母開始吧。 在設計歐文字體時，將
一個完成字母的特徵運用在其他字母的狀況相當
多，因此在製作的時候，從含有相似組合的字母
開始是最有效率的作法。再加上利用數位化的複
製貼上等功能的話，更能輕鬆調整各個字母的粗
細與外型。

　首先從決定字母高度的 h 開始，上伸部（參考
右上圖）大致上都比大寫線來的高一些。h 內側
所包覆的空間「字腔」（counter），要注意是否比
大寫字母窄了一些或是寬了一些。 而 o 的部分
以圓形為主，內側所包覆的空間，約與 h 等同較
為理想。實際測量左右幅寬，o 應該要比 h 來得
寬一些，因為如果以相同的寬度繪製 o，由於四
個角都是圓弧形，視覺上會看起來略小。

　p 就像是由 h 的左半部和 o 的右半部所構成的
字母。注意下伸部的長度不要太短，大約與 h 的
上伸部長度一樣就可以了。而字腔的部分和 o 相
比，右上部因為書寫的關係，自然而然會有些許

上揚，但雖然字形不同，字腔的空間在視覺上仍
要保持與 o 相同的量。在不是特殊字體設定的情
況下，通常字碗（p 的圓形部分）高低位置會與 o
對齊。而 p 右邊圓形的高度位置，反而往上下約
略擴大，視覺上才會與直線部分筆畫對齊。（參
考右下圖）

pp

比起直線部分筆畫的高度，字碗的頂
點高度比較高（左）。而右側是繪製
成相同高度的樣子，看起來字腔偏
小，造成視覺上的不安定。

2 字形特徵

接下來，利用 h、o、p 的基本元素延伸至其他字母。

h → nmlu

從 h 可以延伸製作出 n、m、u、l。h、n、u 的字寬大致上相同，而 m 通常是 n 的兩倍寬，如果覺得太寬，也可以稍微往內修正，不過要注意太窄的話字母間的節奏感會失衡。在繪製時特別忘記保持書寫時原有的運筆軌跡。l 沿用 h 的左側直線部分就可以了。或許你會想為什麼不一開始先設定 l 呢？因為有必要預先設定 h 內側所包覆的字腔部分。從 o 和 p 一直到各個小寫文字的字碗部分都以此為參考的基準。

n → rij

從 n 延伸製作 r 和 i。有了 i 之後，再製作 j。

o → ce

用 o 左下部分延伸製作 c 和 e。

pbdqg

p 和 d 的字碗大致上是點對稱，將 p 以 180 度旋轉後就是 d。不過 p 和 q 因為沒有線對稱，就算將 p 鏡射過來，也無法有良好型態的 q。只要了解實際用筆是怎麼書寫的，應該就能理解為什麼會是不妥的設計。b 的字碗部分和 p 相同，不需上下鏡射，只要將直線筆畫往下延長就可以了。再利用 d 的字碗去製作 q。

vwyxk

接下來繪製有斜線構造的字母。v 設定好後，依此繪製 w 和 y。再將 v 上下重疊在一起就成了字母 x。x 的右半邊和 l 組合起來，k 也就完成了。

ft

擁有特殊字形的 f 和 t，需透過直線筆畫的粗細調整使之和其他字形相容。而橫棒 (bar) 的位置落在比 x 字高（小寫 x 的高度）相同或者稍低一些的位置。由於 f 和 t 使用上常常比鄰而居，建議橫棒的位置繪製在相同的高度。為了讓 f 的頭部位置視覺上與其他字母有相同的水平，落在稍稍高出上伸部的位置。

agsz

最後剩餘的特殊字形 a、g、s、z，和其他文字相互比較之下去製作。像是 a 和 g，在草書體或是無襯線體裡，常常會使用簡化的字形，但在羅馬體（襯線體）裡幾乎很少使用。特別是單層構造的 a 因為容易和 o 混淆看錯，通常會選擇使用雙層構造的 a。

op ht 容易出錯的案例

關於 p、q、g、y、j 的下伸部常常被設定得略短，可能是因為日本方面似乎已經有習慣了從屬歐文的關係（從屬歐文指的是日文字型中的歐文字型，是為了能在文章排版時，視覺上更為協調而特別製作的）。因此在繪製時，要注意下伸部的長度，以及 t 的頂部不要超過上伸線。

文字完成之後

小寫字母的設計，最重要的兩點就是保留如同執筆書寫般的順暢感，以及以一個完整單字去看時的整體感。
不單只是從 a 到 z 依序排列就足夠了，需要以各種單字去嘗試組合來檢視其設計。

視覺錯視的調整及曲線的繪製

對大小寫字形有基本概念後，接續說明如何繪製各個文字的曲線。現在的數位環境裡很容易就可以繪製出一條乍看之下沒問題的曲線，因此未經過仔細檢查就出現在生活周遭的文字和 logo 相當地多。當放大檢視圖形時，會發現並不只是單純相接的圓形與直線。正因為眼睛有產生錯視的時候，如何補正及調整之間的落差，是從事文字相關的工作者所必須要有的技術。

1 基本曲線

解說在平面繪圖軟體(此為 Adobe Illustrator)上繪圖時會碰到的基本用語，以及控制曲線的錨點放置方法。

用 Illustrator 畫一個正圓形。

在正圓的上下左右位置分別建立錨點，而各個錨點的兩旁會出現方向控制點，這個控制點就是調整兩個錨點之間的曲線段時，所要操控的部分。

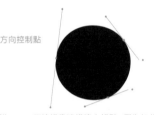

不建議像這樣建立錨點，因為如此一來微調會變得相當困難。就算只想調整一個方向，控制點也會牽動到另一側，而造成各個曲線段有變形的可能。

由四個曲線段建立的正圓，只要移動方向控制點就能夠自由變形而不破壞水平及垂直的基本構造。

2 眼睛錯覺補正
直線—曲線

右圖為半圓形與直線筆畫相接製成的圖形。你會發現理論上應該是平滑的相交，視覺上卻會察覺到接合的轉折處，這就是一種錯視現象，必須利用錨點和方向控制點來調整。像圓體的筆畫末端就會產生這樣的情形，單單只是以半圓與直線相接，就會產生視覺上的不安定。這樣不流暢的現象該怎麼解決呢？右圖中都只標示了左邊的方向控制點，但請想像右側也是同樣的情形。

看起來像尖角 →

實際上看起來有些太尖了。

圖 a　　圖 b

直線筆畫與曲線相交之處的錨點保持不變，只將方向控制點向下微調(圖 b)。雖然轉折處的狀況獲得改善，卻有些微向下垂的感覺。看怎麼樣能讓直線與曲線相交之處變得自然，也同時讓曲線平滑吧！

圖 a　　圖 c

因此，我們再回到圖 a。這次先將直線筆畫與曲線相交之處的錨點稍往上移動，這是為了避免向下垂的感覺，因此讓曲線從較上方處開始(圖 c)。此外，同樣將方向控制點垂直向下移動，讓直線稍稍向外擴張一些。這樣的做法不但能消除接點處的凸出感，也仍然能保持原有的幾何樣貌。

3 眼睛錯覺補正
曲線—直線—曲線

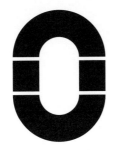

遇到像 O 這樣上下被曲線夾攻的直線，該怎麼辦呢？接下來試著繪製直線與半圓弧所構成的 O。

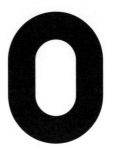

左圖為沒有任何調整而直接相接的例子。可以看得出來，被曲線夾攻的直線有些許向內凹陷的錯覺。

DIN Next Rounded Bold 的 O

從錨點可以看得出來，中央的直線部分因為是直線的關係，沒有方向控制點。

將垂直方向的直線，緩緩彎曲成有些隆起的曲度。而水平方向看起來變粗的線條也做了些微調整。透過這些細微的修正，解決了視覺上的不安定感。DIN Next Rounded 也做了這樣的調整。

> **DIN Next Rounded Bold**
> **ABCDEFG**
> **abcdefgh**

4 眼睛錯覺補正 曲線—曲線

曲線的組合相較之下是較有難度的。嘗試由圓弧構成的波形來製作字母 S。

直接將兩個半弧形相接的話，會形成一個無法使用、極度左傾的 S，因此從將整體向右傾斜調整開始。而為了方便後續的曲線調整，也須將傾斜的錨點修正為水平與垂直方向，然後除去多餘的錨點。要拋棄一些固有的想法，像是「因為是以直線去製作的，看起來一定會是垂直的」、「是從圓弧形剪下的曲線片段，當然是相當圓滑的曲線」等等。要常常問自己，這樣的形狀在別人看起來又會是什麼樣子呢？尤其當長時間重複看著相同的線段或圖形，相信大家都有過類似的經驗，最後好像變得看不出來哪裡有問題。這時可以將之影印出來翻面以左右旋轉檢視，或是旋轉 90 度查看曲線的接合狀況。這樣的檢查方式，也是一種以他人的眼光來檢視的技巧。

由兩個半圓形組合而成。

修正傾斜的狀況。

將錨點改放到水平與垂直方向。

延長 A 處方向控制點和調整中央相接 B 處方向控制點，來讓曲線更緩和。

將 B 處的錨點垂直向上移動，有安定感的字母 S 就完成了。

5 其他錯視的例子

還有其他相當多的錯視範例。例如在理論上及客觀性上應該是直線的線條，以人的眼睛來看卻感覺是歪斜的，就是一種錯視現象。因此不論是圖像或是文字的製作，都必須嚴謹地處理這項問題。

雖然是長度相同的直線線段，前端加上 v 形的線段後看起來較長，而加上倒 v 形的線段卻看起來較短。

左邊長方形與右邊圖形的高度實際上完全相同，但右邊的圖形看起來卻感覺較矮。在製作小寫字母 n 的時候也會遇到類似的現象。

相同粗細的垂直線段與水平線段比較起來，水平線段看起來比較粗。

左右相同的兩個 x，如果沒有了參考線，線段的中央相交之處看起來沒有連貫，有些許錯位的感覺。

所謂的安定感，就是沒有視覺上的不自然感，而能閱讀到文字的內容。在經過初步的視覺錯視調整後，接下來就是安定感的處理了。

用相同粗細的一條垂直線與三條水平線製作大寫字母 E，在這樣的組合下，因為水平線段看起來本來就會較粗，強烈的黑色部分造成視覺上的負擔。

將水平線段均等的修細，暫且讓各線段的粗細有了視覺上的統一，不過理論上應該是位在正中央的線段卻有些掉下來的錯覺。

只擦掉中央橫線下方些許部分，讓它與其他兩條線相較之下較細，也讓下方線與線之間的空間稍微變大。而長度部分的調整為最上方的線段保持相同，中央橫線縮短，最下方的線段稍微拉長，這樣的作法讓大寫字母 E 有了安定感。

字間調整的基本

拉丁字母的設計裡，並不是將大小寫字母及數字的形狀製作完成就結束了。因為各個的字寬都不盡相同，有纖細的大寫 I，也有又寬又胖的 W 和 m 等字母。最後仍要以組合成一個單字時的形狀為考量去製作及調整，從單字到長篇文章的構成是否易於閱讀，各方面的檢證都不可或缺。而設計完成的文字，即使文字本身設計完美，也會因為字間距離的安排出錯，導致難以閱讀的情況發生。比起文字的形狀，字間的調整作業反而更為重要，更決定了一套字體的好壞。一般來說，字間調整所花費掉的時間，幾乎和設計文字是一樣多的。

基本上，字間調整最需要掌握的就是「節奏感」，如同手拿著筆在紙上書寫時有一定的間隔與節奏。大部分的文章都是以小寫文字構成的，而多數的小寫文字以直線筆畫為主，在連續書寫的狀況下，自然而然就會產生一定的間隔距離和節奏。當間隔空隙太大的時候，導致文字間過於分散，就會失去節奏感而難以閱讀。反之，當間隔過於緊密時，長篇文章的組合狀況下，閱讀起來會變得相當吃力。因此，保持適當的字間距離是相當重要的，這就是字間調整的基本概念。

1 大寫字母的字間調整

關於字間調整的先後順序，以構造較容易理解的大
寫字母來說明。首先，想讓大家知道在進行字間調
整時，「數值測量」是不可靠的。

THE THE THE

THE THE THE

先假定 H 和 E 之間的距離，再以此距
離為基準使 T 和 H 的字間距離也相同。
這時，會發現 T 和 H 的空隙看起來比起
H 和 E 之間來得大一些，這是因為 T 下
半部的空白面積較多的緣故。

那如果以空白處所占面積來判斷的話，
是否就可以了呢？從左圖可以看到這麼
做的話，T 和 H 之間的距離變得太近，
也不是可行的辦法。答案應該就在這兩
者之間的某處。

HHH

HHOHOOH
HHAHBHC

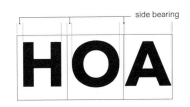

side bearing

在知道「只有眼睛才是可靠的」之後，從 H
和 H 以及 I 之間，也就是直線筆畫之間的
距離開始設定字間基準。在設定這個最
初的組合時，要思考節奏感以及 H 上方字
腔大小的平衡。

接下來設定與 O 的字間距離。將 H 與 O
之間的距離和 O 的字腔大小之間調整到
有一定的協調感後，再設定 OO 之間的距
離。最後，一邊調整 HHOHOOH 的字間
距離，一邊在 H 與 H 之間放入其他字母，
來決定各字母的字間距離。

從外框到文字筆畫的水平方向距離稱為
side bearing（側邊空隙量）。H 直線筆畫
的 side bearing 最寬，O 的 side bearing
大概是 H 的 60% 左右，而 A 的 side
bearing 最窄。

ABCDEFG
HIJKLMN
OPQRSTU
VWXYZ M

左圖為 side bearing 的寬幅分類圖，分成
3 個種類。與 H 相同距離的 side bearing
以 ■ 表示，與 O 相同以 ● 表示，與 A 相同
以 ▲ 表示。J 的右邊與 U 的左右，因為含
有曲線的關係，在設定上以 H 為基準，但
比 ■ 的寬幅來的再縮小一些，故加上「-」
號作為區隔。而分類圖上沒有印記標示的
字母則與其他字母的 side bearing 對照下
決定。然而這些 side bearing 會因為不同
設計的歐文字體而有所變化。以 Q 為例
子，當右下的尾巴是設計得往下延伸時，
其實 side bearing 與 O 相同也沒關係。不
過像 M 的左右如果不是垂直筆畫的設計
時，side bearing 不建議與 H 相同。這份
side bearing 的基本數值可供大家參考。

2 小寫字母的字間調整

比起大寫字母的字間調整，小寫字母反而較為複雜。大寫字母以 H 和 O 為基準，小寫字母雖然還有像 i 或是其他左右對稱的字母也能夠當作參考基準，因需要去找到各種不同字腔大小的協調感，小寫字母的 side bearing 則以 n 和 o 來當作參考基準。

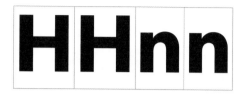

n 的左邊 side bearing 調整得比大寫 H 還要窄，在視覺上才會有安定感。因直線筆畫較短的關係，看起來會是相同寬幅。如果設定與 H 相同寬幅的話，看起來會比大寫字母的 side bearing 還要寬而有分開的感覺。

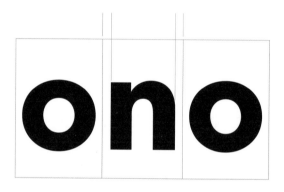

nnonoon
nnanbnc

利用與大寫字母相同的技巧，邊以 nnonoon 的排列來檢視，還在 n 之間穿插放入其他字母來決定各個 side bearing。

因為 n 的右邊為曲線的關係，side bearing 會設定比左邊來的窄一點。而要窄多少才好呢？可以用 side bearing 左右相同的 o 夾住 n，再以目測找到約正中央的位置來決定。

小寫字母的 side bearing 寬幅分類表。像字高較高的 h，左邊直線筆畫的 side bearing 調整得比 n 得來寬同樣也會較有安定感（請參考■符號上標記 + 的部分）。與大寫字母相同，在不同設計的歐文字體下，side bearing 也會有所變化。

a b c d e f g
h i j k l m n
o p q r s t u
v w x y z

3 字間調整—應用篇

minimum

minimum

minimum

minimum

將無襯線體的字間距離套用在羅馬體（下）的情況下，會讓人感覺過於緊密、難以呼吸，這是因為羅馬體突出的襯線，會讓空間的感覺更加閉鎖。

在羅馬體的字間調整上，直線筆畫的上下延伸出來的襯線也必須納入考量。與無襯線體相比，羅馬體需保持較寬的字間距離才容易閱讀。

minimum

這是 Neue Helvetica 在 Ultra Light 字重下的預設字間。就像這個字體一樣，有些字體若確定有會被用於標題字大小的可能，則會特別將字間設定得較窄，讓文字能夠緊密成塊。

4 字間微調（kerning）

在設計字體的過程中，當 side bearing 調整完成後，下一步就是微調特定的單字組合，這項調整作業稱為字間微調（kerning）。字體設計師可以將 side bearing 裡無法解決的問題，在 kerning 設定裡解決。因篇幅有限，在這裡簡短說明。

這個在瑞士街頭所看到的單字「AUSFAHRT」，意思是車輛出口。雖然文字是以相同間隔距離排列，F 和 A 之間卻看起來存在著空格，像是「AUSF」和「AHRT」兩個單字。F 的右邊和 A 的左右留白部分原本就比較多，因此當 A 跟著隱約有著倒三角形狀的 F 排列在一起時，就會產生這樣的情況。

無字間微調 　　　　　　F-A 之間進行字間微調後

FAHR FAHR

像這樣有些麻煩的單字組合，只針對有問題的字母做個別的調整，而其他字母的 side bearing 則保持不變的作業，通常是由字體設計師執行，讓之後字體使用者在排版作業時能夠通用。舉例來說，在 Illustrator 或是 Indesign 的軟體作業環境裡，當游標停在 F-A 之間，打開字間微調設定視窗，會發現數值為 -54，這就是字體設計師當初所預先設定的。

製作 logo 時，運用這樣的字間調整技巧，也會對閱讀的順暢度有所幫助。可以說「字型要到組成一個完整單字才能說是完成」。

Stempel Garamond、DIN Next Rounded、Neue Helvetica、Perpetua 為 Monotype 字體公司的商標。

Type Design 1

和 John Stevens 與立野竜一
一起製作歐文字型
Stevens Titling

John Stevens（歐文書法家）X 立野竜一（設計師）
翻譯／廖紫伶

ABCDEXYZ

SABLE
brush

ABCDEXYZ

BADGER
brush

ABCDEXYZ

BOAR
brush

ABCDEXYZ

WOLF
brush

Stevens Titling 這個字型包含了四種不同程度的刷痕文字。這些文字分別使用黑貂（SABLE）、獾（BADGER）、野豬（BOAR）、狼（WOLF）四種動物名稱作為象徵。沒有小寫字母。其中還針對黑貂字型製作了小型大寫字母。另外也製作了花飾字和替換字符。

Stevens Titling 是一種均衡美麗，令人聯想到古代羅馬碑文的字型。這種利用書寫文字時所產生的筆刷痕跡所加以設計的革命性字型，是以書法家 John Stevens 的手寫文字作為基礎，並由設計師立野竜一來製作完成的。自 2011 年發售以來，就因為字型散發著高級感而廣受大眾喜愛。在此為各位介紹這兩位素不相識的製作者是如何見面，以及製作出字型的過程。

與John的手寫文字相遇

Stevens Titling 是以歐文書法家的文字為基礎所設計出來的字型。這個字型的製作契機，是從設計師立野竜一在 2004 年接觸到美國書法家 John Stevens 的作品開始的。立野先生在舊金山圖書館看到 John Stevens 的書法作品之後，對於那些具有完美比例和刷痕的文字感到非常著迷，於是興起了想把它們製作成字型的念頭。

「由於我平常的工作是設計包裝和商標，常會使用到具有獨創性、設計特別的字型，所以經常在尋找擁有獨特性，可與其他字型做出區別，並且文字本身散發高質感的字型。由於目前普遍都是使用 Trajan 這種古典的羅馬式大寫字型（類似古代羅馬碑文所使用的大寫文字），因此我想尋求來自不同途徑的字型。」（立野先生所述，以下「」中的文字亦為他的發言。）

剛開始的時候，立野先生是以 John 的作品作為參考樣本，試著自己寫出羅馬式大寫字型。但要寫出帶有刷痕的手寫字體，卻不如想像中順利。即使如此，他還是想辦法調整字型，製作大寫文字就花了一年的時間。

「本來我是考慮就這樣直接字型化。但是，由於我的靈感是來自於 John 的作品，於是想直接與他見面，並了解他的想法。」

KASURE-0 · KASURE-1 · KASURE-2 · KASURE-3

上：立野先生當初所製作的文字。
下：在舊金山所見到的 John Stevens 的作品。

John Stevens 所提供的手寫文字，以這些文字為基礎來字型化。

向 John 提出字型化的提議

雖然立野先生想和 John 見面，但兩人素不相識，因此，當他得知在美國舉辦的書法家研討會是由 John Stevens 等人舉辦的時候，馬上報名參加研討會，打算自己直接和 John 進行交涉。

「在當地經由主辦人的介紹之後，我終於見到了 John。當初想跟他談的，是將我所書寫的文字製作成字型。但是，在我親眼見到他書寫時流暢的運筆，以及非常高的字體完成度之後，就覺得還是把他寫的文字直接製作成字型比較好。於是向 John 提出了共同合作的想法，希望以他的文字作為基礎，而由我來調整形狀和將其字型化。提出後，雙方很快就達成了共識。」

字型製作的流程

■ 先掃描 John Stevens 所寫的
　文字。

■ 使用 Illustrator 來描繪輪廓。

■ 將字體移轉到 FontLab 裡調
　整形狀，並個別調整字距。圖
　中是將文字夾在 H 字母中，用
　來確認字距的畫面。

■ 試著組成單字或文句，來調整
　所有的文字和記號。調整完畢
　後編寫成字型。

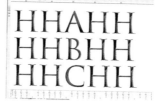

開始製作字型

就這樣，在提出共同合作案約一年後，立野先生收到了 John
Stevens 書寫的文字，於是正式開始製作字型。他從大量的文
字中挑出適合的部分，並且加以輪廓化。將文字從沒有刷痕到
具有大量刷痕，整合製作出有 6 種程度變化的刷痕文字系列。

「在製作途中，我會讓 John 看看進度，並尋求他的意見。雖
然是以這種方式進行製作，但在字型設計上，基本上 John 還
是全權交由我來負責的。」

將使用 Illustrator 做出的字體移轉到字型製作軟體 FontLab
Studio 裡加以字型化，並加入替換字母 (alternate letter，指不
同設計的同一字母)。當字型完成到某個階段時，立野先生將
字體樣本和使用範本寄給德國的字型廠商 Linotype GmbH，讓
對方考慮是否採用這個字型。起初對方的反應很好，但由於實
際將所有系列字型化，需要耗費相當多的時間和成本，因此採
保留態度。半年後，他將 6 階段的字體變化縮減成 4 階段，再
度向廠商提案後，對方終於決定發行。

在這之後，他還製作了文字以外的所有符號以及重音符號，
並花了約半年的時間去調整字間距離，終於完成了這套字型的
設計。

字型由 Linotype 字體公司發行

立野先生負責的部分就到此為止，接下來就是字型商的工作。字型商必須以立野先生用 FontLab Studio 製作的字型為基礎，做技術性的調整，變成可以販售的商品。當調整作業結束之後，就可以決定字型名稱和價格，然後開始販售了。

Stevens Titling 這個字型的名稱，是 Linotype GmbH 從 John 及立野提案的 6 個名稱中選擇出來的。至於各程度刷痕字體的名稱，當初是用數字命名，但後來改為狼、黑貂等動物名稱。發售日期和字型售價也是由字型商來決定的。

就這樣，這個字型在 2011 年 5 月正式發售了。製作方面花了約 6 年的時間。並會依據字型的銷售營收來支付權利金給立野先生和 John Stevens。

「在字型製作期間，雖然很辛苦，但我覺得這是個很好的經驗。對於今後想製作字型的人，我想說的是，不要被『非怎麼做不可』的想法束縛。希望你們能夠更加自由地發想出新字型。這次，這個字型能夠在全世界發售，我認為具有相當大的意義。」

製作字型的使用範本，能夠更容易展現字型的使用效果。這些是使用在包裝及書籍封面的範例。

John Stevens 的感想

剛開始，我對於這個計畫能否實現感到半信半疑。但是見到立野先生之後，得知他是一位對於文字繪製和字型編排相當認真的設計師，並且對於我的文字有相當深的研究，我深受感動。能夠參加這個開發計畫是我的光榮。

就我過去的經驗來看，我當時認為這將是一項相當龐大的工程。實際上，我對於筆畫和細節等方面，有幾個想提出的意見。但是我覺得，如果我在一開始就對所有細節進行干涉，在製作上會花費更多時間，而且我的提議也不見得是最好的。我們利用電子郵件往返進行細節方面的討論。這些討論都非常愉快且充滿創意，讓我印象非常深刻。這個作品是我在 20 幾年前製作的，連我自己都忘了它的存在。所以，如果是我的話，應該不可能提出將這個作品字型化的提案。在進行這項工作時，遇到了世界性的經濟崩潰。我本來以為這個計畫應該已經沒希望了，不過立野先生仍然不灰心地繼續與 Linotype GmbH 聯絡。最後製作出來的字型讓我很滿意，也希望這個字型能讓設計師們廣為接受。

John Stevens

國際知名歐文書法家、商標字體設計師、字體設計師。在刊物設計、包裝設計、字體設計、圖像設計、電視及電影相關工作等方面，有長達 30 年的工作經驗。2011 年，他和立野竜一合作的字型 Stevens Titling 由字型商 Linotype GmbH 正式發售。www.johnstevensdesign.com

立野竜一

以設計歐文商標文字及包裝設計為主的接案文字設計師。2003 年 Pirouette 這個歐文字型在 International Type Design Contest 的展示類比賽中得到冠軍。愛貓者，1964 年生。www.evergreenpress.jp

Type Design 2

製作屬於自己的字型並販售吧！
岡澤慶秀—小朋友的字、道路的字

岡澤慶秀(Yokokaku)
採訪、撰文／杉瀨由希 Text by Yuki Sugise
翻譯／曾國榕 Translated by Tseng GoRong

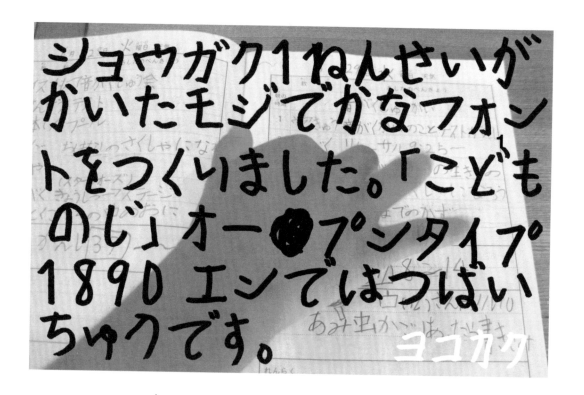

こどものじ（小朋友的字）。擁有一種字重，內含平假名、片假名、阿拉伯數字、符號。此套字型於 DL-Market（www.dlmarket.jp）以及 Yokokaku（ヨコカク）的線上商店（yokokaku-store.tumblr.com）販售中。

岡澤慶秀先生在過去曾任職於字游工房，從中累積了許多字體設計的實務經驗。獨自成立字體工作室後，積極開發著具有魅力的字型。

近幾年，由他所設計出的獨特字型「小朋友的字」跟「道路的字」，吸引了許多喜歡字型的朋友們的關注。想了解它們是怎樣製作出來的嗎？來聽聽他對於字型開發與網路販售的經驗分享吧。

字型製作的流程

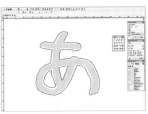

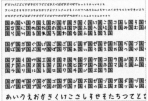

🔲 把手寫的字體原稿掃描並且數位化。

🔲 用FontLab Studio把文字的大小調整成一致，再將其外框化並調整粗細。

🔲 移至 AFDKO 字型開發套件中。輸入日文排版時必要的字型描述資訊，像是直排與橫排情況下的標點位置與字間距離等等，再將字型轉換成OpenType 格式。

🔲 組成名詞或文章，以檢視所有的文字跟符號。最後再確認字型是否可以正確無誤地輸出。

同時兼顧童稚感與可讀性

歪歪扭扭，就像筆握不穩的小朋友的字跡。這款充滿純真童趣的「小朋友的字」，字如其名，是以小朋友的手寫字為基底製作出的 OpenType 假名字型。字體設計師岡澤慶秀先生正就讀幼稚園的姪子，寫出來的字像是符號一般有趣，讓他萌生想以此來開發字型的念頭。

「當年姪子才剛開始學寫字，字看起來有點奇怪且具有不可思議的形狀，模樣實在非常有趣。但由於很多字寫錯寫反，筆畫順序也亂七八糟的。想說這個階段的字要做成字型果然還是不行，因此再等了將近一年。直到他上了小學一年級後，再請他寫了字，就成為了現在這個字體。」

一開始製作字體原稿時，為了要讓所有文字的大小一致，想說用字型原稿用紙進行製作。但實際試寫後發現，在有框架的情況下，文字呈現出的平衡感雖好，字也變得工整，卻大大降低了小朋友手寫字原有的天真大方感。所以我決定變換作法，改成用 A4 的白紙，不加以任何限制、也不指定要寫什麼句子，讓姪子完全自由地書寫。這

樣寫出來的字雖然大大小小，每個字的傾斜方向也不一致，但卻相當天真自然、充滿韻味，最後就決定以此方法製作字體的原稿。

至於字體的調整作業，是使用製作歐文字型的電腦造字軟體 FontLab Studio 進行的。先把字體原稿掃描後輸入軟體，再將文字的尺寸調整成大略一致，最後將每個字進行外框化，並個別調整由於軟體放大縮小造成不同文字間線條粗細不均的情況。接著以 AFDKO（Adobe Font Development Kit for OpenType）字型開發套件將檔案調整為日文用字型，將日文字型特有的描述資訊寫入到字型檔中，比方說文字的字間距離設定、直排與橫排時不同的標點位置等等，再將其 OpenType 化。最後排成文章驗證文字是否正確顯示，也要確保作業系統或軟體與字型檔之間沒有產生衝突。

「單看一個字時無法察覺的細微異狀，排成字句後就會明顯許多。以促音時也會使用到的『ツ』字為例，由於此字使用的頻率非常地高，只要辨

識度稍微差了一點就會造成閱讀上的困難，也會讓讀者相當在意這個字。所以當時取了寫得較平衡的『ツ』字，拿掉濁音替換原來的『ヅ』。為了保有原本手寫字的味道，常猶豫哪時候該適時收手別修改太多，諸如此類對於造型上的修飾與斟酌，是製作上的困難之處。」

字型包含了平假名、片假名、數字還有一部分的符號。為了使每個人都能輕鬆使用，提供了 DL-MARKET 的線上下載販售，定價 1980 日幣也是特別壓低後的親切價格。令人相當期待這款字型未來會被如何運用到各種不同地方，如書籍封面裝幀、繪本或海報等等。

で、そういえば、という話になった。「ジンこないね」と、そんなにおあつらえ向きにして……。毎年、聞こえてたわけでもないだ）言ったのだけれど、自分の言ったことを少）つりのみんなが、すぐに言い出した。「いやましたね、気のせいじゃなく」ジングルベリスマスも、赤鼻のトナカイも、山下達郎もそういえば、どれも聞こえてこない。商店）も、目にしていない。わかりやすいサンタ）ん、見ない。おそらく、教会での宗教的）くけれど、街の、いわば商業的なクリスマ）まったようだ。こんなに簡単に、あのお祭）今日は、まだ12月23日。明日になれば、ク）こなれば、いっせいにジングルベルが鳴り響）え、正月は来るのだろうか。門松や凧揚げ）がなくなっているのは、とっくに承知して）れでも正月がなくなった印象は、な）りだった。でも、来年の正月は、あるのかな）配になったりもする。いや、カレンダーの）よ。でも、正月の正月らしい雰囲気は、ち）のだろうか。しかし、そんなことを言って）年クリスマスを楽しみにしていたわけでも）らしく迎えようとしていたわけでもない。）を求めているのだろう。景気に関係ない祭

最初に言ったとおり、たいしたことじゃないよ。でも、「たいへんなことになっちゃってる」んだ。なーんとなく、みんなが知らないうちに、ね。ちょっと考えてみれば、当たり前のことなんだけどね。いつのまにか、ちょっとずつ、電話ボックスがなくなっていたよね。あることはある。それはそうだ。でも、もっとあそこにもあそこにも、記憶の中には、たくさんの電話ボックスがあった。少しずつ、なくなっているんだよね。もちろん、ピンクの電話も、赤電話も、緑色の電話も、少しずつ少しずつ減っていって、かなり探さないと見つからない状態になってる。これ、理由は、みんなわかってるから、驚きはしないけれど、なくなってることについて、考えもしなくなっているよね。次、行くよ。これ、「まぁ、いやらしい」なんて言われると、不本意なんだけど、日本中か世界中か知らないけど、おっぱいが小さくなっている。いや、一時、やたらに大きくなった時期があったんで、いまが小さくなったように思えるのだろうけれど、どうでしょう、印象としては体積が50%になったというイメージだね。これも、理由はきっと簡単なことだろう。実体が変化したのではなく、流行が、変わったのだろう。大きくないと似合わないファッションが終わって、大小じゃないよなファッションになってるのだろう。下着のメーカーの人に訊いたり、きっとわかると思う。おっぱいの大きさをどう見せるかの流行が、景気と連動しているかどうかは、知らない。次。指圧、整体、鍼、マッサージなどの看板が、どんどん増えている。「いや、昔からあったよ」とも言われるだろうけど、

もうひとつ。これが言いたくて、書きはじめたくらここまでの、電話ボックスも、おっぱいも、指圧もこれを言いたいがための前ふり。言いたかったのは、これだった。「あらゆるあめが、のどあめになってる！」あんまり説明は要らないだろう。コンビニでも、ス、駅のキオスクでも、どこでもいいから、キャンディところを見てほしい。どんどんどんどん、のどあている。どうやら、日本人ののどは大変なことにな本人ののど環境は、ひどいことになってるらしい。感としてもわかっているのだけれど、ぼくだけじゃ、としみじみ思う。「のどあめ」を、こんなにつれる環境というのは、まだまだ、「あめ」以外にあるということだろう。体脂肪ば、「のど」ビジネスは、この先、かなり期待できだよね。疑うなら、ちょっと見に行ってごらんなさいよ。あを。「たいへんなことになっちゃってる」と、びっ思いますよー。いろいろな年上の方にお会いしてきたけれど、ご夫で知りあった方というのは、そんなにたくさんはい夫婦というのは、おもしろい単位で、ふたりを、ひトとして見ることもあるし、いやいや、これはひとなのだ、と思っておつきあいしていることもある。年をとって仲のいいご夫婦というのは、それだけで

檢視文字排版後的效果。排成直排、橫排或者一個名詞等等，要多嘗試不同的組合方式，以檢驗文字的大小、形狀以及排列效果。如果有察覺到問題，就要針對文字進行個別修改，然後再次排版驗證，如此反覆地進行修改作業。

有使用「小朋友的字」的書本設計範例

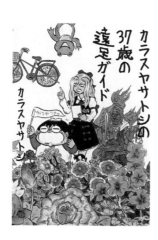
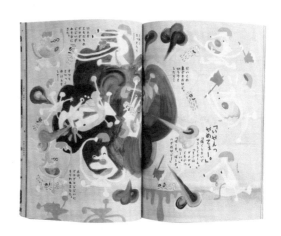

左：冠軍 RED 漫畫（チャンピオン RED コミクス）《Karasuya Satoshi 的 37 歲遠足指南》（カラスヤサトシの 37 歳の遠足ガイド）（カラスヤサトシ著，秋田書店發行。B6 大小，含稅價 580 日圓。裝幀設計／名久井直子）
右：季刊《真夜中》2011 年 Early Winter 號（リトルモア發行）特輯〈故事與設計創作・明天的繪本〉（物語とデザイン創作・明日の絵本）的祖父江慎〈小木偶〉（ピノッキオ）的頁面。

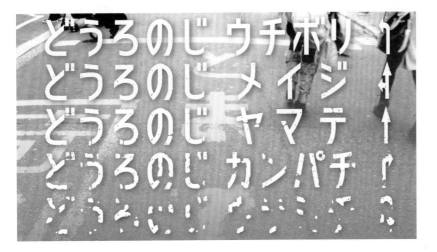

日本道路文字れ

根據交通量而磨損程度不同的路面文字

以「とまれ」（停止）為代表的路面標示文字，其字體特別考量到行駛中車輛裡的乘車者視線是斜的，因此針對文字識別度特別做了設計。特徵是文字字面的長寬，長度比寬度多兩倍以上，是日本公共場所使用的字體中非常特別的一種。岡澤先生長久以來一直覺得這樣的字體相當具有魅力。

「道路文字造型獨特，具有直線感，尤其『れ』字的直筆是擺於正中央的位置，其他字體都看不到像這樣的擺位。我覺得這個字體實在是設計得非常好。」

50音的文字以「とまれ」三字為基準展開設計。當時思索許久的是該如何重新設計這個字體，要參考原本的道路文字到什麼程度。若將線條粗細值遵照原比例製作，文字長寬也忠實重現的話，做出的字就會像俯瞰的道路文字般過於細長，反倒欠缺了可讀性。況且，考慮到文字被使用時，尺寸大小與道路上完全不同，好像沒必要仿造相同的框架進行字體設計。就這樣一邊衡量最好的折衷方式，完成了「道路的字」這款字體。字型內含平假名、片假名、英文及數字、記號，字型家族內一共有五種類，以東京市區的道路來命名，包括「ウチボリ」（內堀）、「メイジ」（明治）、「ヤマテ」（山手）、「カンパチ」（環八）、「ウラミチ」（裏道）。依據交通繁忙程度的不同，交通量越多的字型，文字就被磨損得越嚴重、越難以辨識，這樣的命名點子不但十分有趣也非常創新。

「消去文字的不同部分，給人的印象和易讀性都會產生變化。我在加加減減之間追求平衡，斟酌玩味了一番時間。」

2012年1月時，「道路的字」嘗試在無需註冊會員的網站Gumroad上販售，也提供「ウチボリ」（內堀）的免費下載。該如何摸索出並且提供使用者一個能輕鬆取得字型的管道與環境，是從創作到販售字型都挽起袖子自己來的創作者所必須費心的。

岡澤慶秀

字體設計師。1970年出生於長野縣。多摩美術大學畢業。任職於字游工房時參與了ヒラギノ（柊野）字型家族、游築標題用明朝體（游築見出し明朝体）等字體的開發。2009年設立了YOKOKAKU（ヨコカク）。2011年發售「小朋友的字」，2012年發售「道路的字」。yokokaku.jp

造字App & 軟體

文／加藤雅士、柯志杰(But)
譯／柯志杰(But)

這裡介紹的不是字型廠商造字時所使用的專業軟體，而是個人也能輕鬆上手造字的 iPad App 與電腦軟體。

Adobe Capture
adobe.com/tw/products/capture.html

Adobe Capture CC 是 Adobe 推出的超好用 APP，字體設計師可以運用它來收集日常生活中的靈感與素材。藉由智慧型手機的拍照功能，能簡單又快速地將設計師的手繪字、手寫字、Lettering 或 Sketch 轉為向量外框格式，並經由雲端即時同步到 Illustrator CC，馬上就可在電腦裡進行細節修改或進一步的轉檔運用。好比說另存成 svg 檔案，就能當作單一字符放到 FontForge、Fontlab 或是 Glyphs 等的專業級電腦造字軟體中。

Fontise
fontise.com

透過以手指與可調整粗細的線條寫出文字，將字符一個接著一個填入製作出字型檔，並且可以將設計好的字型安裝至系統，然後直接呈現在 iOS 的應用程式或是 Microsoft 的 Office 軟體中，僅需簡單的操作便可分享到不同平台的裝置上。

iFontMaker
2ttf.com

只要用手指描過螢幕上顯示的文字，就能造出簡單假名、英文字型檔的 iPad App。可以自己指定線條粗細與文字的形狀。產生的字型檔不只可以用在 Mac 與 Windows 上，也能作為網頁字型使用。

Your Font
www.yourfonts.com

將手寫文字轉成 OpenType 字型的線上服務。將文字寫在指定的格式裡掃描上傳，網站會自動產生出字型檔。最多可製作 200 字的字型。

Fontographer

old.fontlab.com/font-editor/fontographer/

歷史悠久、運作輕快的造字軟體。介面設計易用,能找到的說明文件也比較多。
雖然可設定的細微項目沒有 FontLab Studio 多,但使用方法簡單是一大優點。幾
乎支援輸出所有格式的字型檔,最大已可編輯 32000 個字符,開發中文字型也很
足夠。

FontLab Studio

www.fontlab.com/

世界標準的造字軟體。幾乎涵蓋所有字型所需的設定功能,世界上非常多字型廠
商內部也使用本軟體造字。容易與 Illustrator 互相複製貼上資料。但介面設計非常
複雜,需要有相當程度字型檔的專業知識才能上手。

OTEdit

opentype.jp/oteditmac.htm

日文造字軟體。介面設計非常易懂,幾乎不需要說明書就能上手。雖然很多細微
項目無法設定,但也因此學習成本較低。定價也十分優惠,即使買了其他軟體,
多買這一套也不會吃虧。另外也有用來編輯 TrueType 的 TTEdit。(需要日本國內
匯款才能購買)

FontForge

fontforge.github.io/en-US

開源的造字軟體。能在 Lunix、UNIX、Mac OS X、Windows、OpenVMS 等各種平台
上運作。也支援輸出各種外框字型檔格式。介面偏向 UNIX 風格,使用上手可能需
要一番折騰。由於可以免費取得,可設定項目也多,多數中國、日本的開源字型
專案都基於此軟體開發。但是要設定出正常能安裝的中文字型檔,也需要一定的
專業知識。

Glyphs

glyphsapp.com

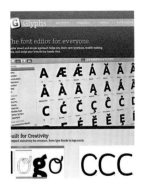

新世代造字軟體。介面設計乍看相當簡單,但其實能做非常多細緻的設定。可以
想像成是 FontLab Studio 的簡化介面版。能夠設計多樣的字型,並提供圓角等獨
特的功能。描繪外框非常容易,使用感幾乎跟 Illustrator 不相上下。除了 otf 還支
援 Unified Font Objects(.ufo)、Photofont(.phf) 等新的字型格式。支援輸出 CJK 中日
文 OpenType 字型特有的 CID 格式,最新的 2.0 版甚至支援開發彩色的繪文字字
型檔。是近年最受矚目的造字軟體,只有 MacOSX 版本。由於 Lite 版缺乏很多重
要功能,建議直接購買完整版本,避免後悔。

Workshop & Conference

學習篇 1

工作坊、研討會、課程

想學習文字製作的話，透過目前活躍於業界的專家教導、聽取意見，並從自己最有興趣的部分加深理解，是最快的捷徑。以下將為各位介紹一些台灣及日本可輕鬆參加的字型相關活動，包括工作坊、短期課程、講座或定期舉辦的研討會等情報。

文 / Graphic 社編輯部、Justfont、張軒豪、文鼎科技
翻譯 / 廖紫伶

Hands on Type 課程　　　TW

中文＆歐文・歐文書法・字體設計・工作坊・台灣

由畢業於荷蘭海牙皇家藝術學院 Type & Media 的張軒豪所招募主持的文字設計工作坊，參加的學員經由歐文書法和手繪字的基礎訓練，透過不同工具進行書寫、繪製來認識文字的結構，另一方面也增進手與眼對於空間與文字的敏銳度，並從歐文書法與手繪字的角度來更進一步認識 Typography 和歐文字體設計。在 2016 年的 Hands on Type 工作坊還會增加漢字設計與手繪的部分，近期內會公布詳細的日期及工作坊內容。

時間：各系列工作坊皆為四回，分成四週，於週六的下午 13:30－16:00，開課日期未定　地點：卵形（台北市龍江路 37 巷 9 號 1 樓）費用、詳細內容：請見 eyesontype.com

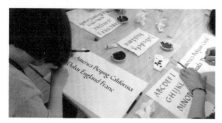

參加學員藉由平頭沾水筆練習歐文字母的寫法，瞭解字母結構與筆畫的粗細變化之後，再透過書寫的原則來規畫字距與行距。

示範歐文書法中數字與符號的寫法。© Ct Tang

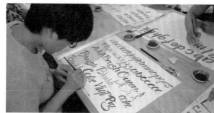

空間的布局是手繪字的重點，從練習基礎筆畫與字母開始，循序漸進掌握書寫技巧，再透過以描圖紙重新描繪來修正線條與間距。

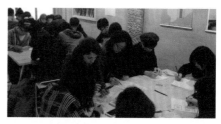

香港知專設計學院學生體驗漢字設計工作坊，透過線上工具及簡單的筆紙，便可進行快速描繪並且激盪設計的創意。

文鼎字體夏令營　　　TW

中文・字體設計・營隊・台灣

炎炎夏日的暑假，是學生們體驗生活的好機會。課程多元的字體夏令營，像是認識字體、自己的字體自己做，到進階排版應用，不僅可學到課堂上沒有教過的專業知識，同時激發創意思考與團隊合作，增添不一樣的設計新視野，今年夏天，就讓我們一起激起對字型的熱血吧！

時間、地點、費用、詳細內容：請關注文鼎官方 FB 粉絲專頁：www.facebook.com/arphic.webfun

FILL

BEGG

BONES SIH

WOODS

字戀小聚 TW

中文＆歐文・字體設計・工作坊・台灣

從 2012 年 12 月由字戀社團發起的討論聚會，此活動基本上是免費參加的，每月舉辦一次，每個月舉辦主題皆不相同，提供只要對字有興趣的人定期聚會的場所。希望能夠和參與者一起互動和討論，場地由日星鑄字行免費提供。

時間：每個月第三週的星期四 19：00－21：00 地點：日星鑄字行 費用：免費 詳細內容：請見 Facebook「字戀」粉絲團 www.facebook.com/lovefonts

justfont 課程 TW

中文・字體設計・短期課程・台灣

為 justfont 舉辦的設計課程，由字型設計師親自授課，是為專業工作者開設的字型設計課程。從基礎開始的「認識字型」，到進階的字型設計實務製作，都有課程可供學習進修。字型是完美設計的靈魂，字體排印學 (Typography) 也堪稱平面視覺設計的核心領域。其中包含如何安排版面元素，如何選用字型、用色、如何安排版面空間，甚至裝幀、選紙，都是包含於這門學問中。更甚者，還能深入研究字型設計 (Type Design)，也就是這門學問裡最艱深的一門功夫。掌握這些知識與技能後，專業工作者的基本能力往往有顯著提升。在多年深耕字型普及領域後，justfont 再度彙整相關材料以及師資，提供各領域專業工作者最必需的字體設計學習資源。

時間：每月限額開課 地點：台北市基隆路一段 180 號 6 樓 費用：識字四堂課共八小時，為 3,600

元；造字四堂課共十二小時，為 5,980 元 詳細內容：www.typeclass.justfont.com 或 Facebook 專頁 www.facebook.com/jftypeclass

大日本タイポ組合 JP
文字 Talk

日文・字體設計・工作坊・日本

使用文字來製作趣味圖像作品的「大日本 Typo 組」（大日本タイポ組合），每次都會邀請各種來賓在 Apple Store 進行演講活動。他們邀請來自 Adobe Systems 股份有限公司及秀英體開發室的字體設計師等來賓，從 2010 年開始就不定期舉辦演講活動。因為每次都是在 Apple Store 的活動空間舉辦，所以基本上不需要預約。舉辦活動時會在大日本 Typo 組或 Apple Store 的官方網站發布公告。

時間：不定期 地點：Apple Store 銀座店 費用：免費 詳細內容：dainippon.type.org

TOKYO TDC 希望塾 JP

日文＆歐文・字體設計・研討會・日本

這個活動是由東京 TDC (Tokyo Type Directors Club) 邀請活躍於第一線的設計師或字型總監擔任講師，定期舉辦的連續型設計、字型編輯研討會，至 2015 年為止已舉辦至第 20 屆。時間為每年 11 ～ 12 月的週六，每次集中舉辦 6 場。研討會內容會根據講師而有所不同。其中，由字型總監小林章先生擔任講師的歐文字體課程非常受歡迎。參加的學生約 42 人，參加者也會透過 Facebook 進行交流。

時間：2015 年的研討會是在 11 至 12 月的週六舉辦，共 6 場 地點：DNP 銀座大樓 3 樓 (Ginza Graphic Gallery 樓上) 費用：共 6 場，30,000 日圓 + 材料費另計 詳細內容：tdctokyo.org

阿佐谷美術專門學校 文字塾　　JP

日文・字體設計・工作坊・日本

2012 年 1 月，常用來舉辦演唱會、展覽、講座等活動的活動中心「Studio イワト」(位於神保町)，特地邀請字體設計師鳥海修(字游工房負責人)來開班授課，每個月舉辦一次字體設計的工作坊。參加者可帶來自己製作的文字作品，接受鳥海先生的指導，並修正文字設計，最後加以字型化。至 2015 年度已舉辦至第四屆，並移轉陣地至阿佐谷美術專門學校舉行。

時間：第四屆課程從 2015 年 4 月開始，2016 年 3 月結束。共計 12 堂課。每個月上課一次，時間為每月最後一個星期一 13:00－17:00 左右 地點：阿佐谷美術專門學校 費用：共 12 堂課，120,000 日圓 詳細內容：www.mojijuku.jp

參加者均為專業字型設計師、字體設計師、學生、上班族等，共 10 人。位於照片中央的是講師鳥海先生。

每位參加者均會拿到一份印刷品和四枝筆。教學方式為，剛開始先練習用筆畫出文字，之後再使用電腦將文字加以字型化。

一開始上課時，會藉由抄寫般若心經、日文平假名的練習方式，來體驗運筆和線條的感覺。

文字る Mojiru　　JP

日文＆歐文・文字・不定期研討會・日本

由提供日本關西地區文字相關情報的組織「文字る」(Mojiru)，及專門企畫觀摩會、演講或其他各種集會的「文字る会」(Mojirukai)所組成。在「文字る会」所舉辦的「第一回文字談」中，特別請來了曾在荷蘭留學學習字體設計的岡野邦彥(詳見 p.64)進行演講。另外也會舉辦前往設施、展覽參觀等活動，以及由有志者主辦的讀書會等等。演講及活動方面的情報，均會在主辦者的部落格、Twitter「＠ mojirukai」、facebook 等處發布公告。

時間、地點、費用：以日本關西地區為中心，不定期舉行 詳細內容：文字る会 (Mojirukai) www.facebook.com/Mojirukai

TOKYO TDC / TDC DAY　　JP

日文＆歐文・字體設計・研討會・日本

「TDC DAY」是邀請國內外以優秀文字作品得到 TDC 獎的得獎者參與的設計座談會，截至 2015 年已舉辦至第 16 屆。時間在每年 TDC 獎頒獎典禮和作品展示會的四月裡，挑選某個半天舉辦，邀請得獎者進行演講。過去還曾邀請名字體設計師 Matthew Carter 以及平面設計師 Alexander Gelman 參與。參加需事先申請，一般民眾也可參加。

時間：每年四月的某個星期日 12:30－19:00 地點：DNP 五反田大樓 1F 廣場 費用：3,000 日圓／學生或不需要英日對譯機的觀眾＝2,500 日圓 詳細內容：TOKYO TDC > tdctokyo.org

TypeTalks　　JP

歐文為主・字體設計・研討會・日本

從 2010 年 11 月開始，青山 BOOK CENTER 會在本店內隔月舉辦字體排印學講座。此活動並不是光由講師授課，而是主辦者和參加者都能一起熱烈討論的研討會，非常活潑歡樂。只要是想學習，想知道字型製作方式的人，都可以參加。活動方式初學者也可輕鬆參與。主辦者是蒙納字體公司的字體總監小林章先生、歐文活字印刷工坊「嘉瑞工房」的高岡昌生先生，以及 Type Talks 事務局。

時間：隔月(奇數月)的星期六 18:00－20:00 地點：青山 BOOK CENTER 本店 Culture Salon 費用：1,500－2,500 日圓 詳細內容：青山 BOOK CENTER 本店 > www.typography-mag.jp/typetalks

MeMe Design School JP

日文＆歐文 · 字體設計 · 短期課程 · 日本

由設計師中垣信夫開設的設計學校。課程設計是利用週末時間，每週上課一次，並持續一年。是一間能夠讓年輕設計師們一邊工作，一邊學習最先進的設計理念和技能的教育機構。由活躍於第一線的設計師或相關領域的專家擔任講師，在青山BOOK CENTER 本店內開設教室，每年四月開課。課程內容是由基礎課程、專門課程、共通講座所構成。課程雖然是針對各種平面設計，但也有字型編輯方面的課程。

時間：每年四月開始每週六授課。基礎課程及專門課程的授課期間為一年，2016 年度共 29 堂課 地點：青山BOOK CENTER 本店內 費用：共 29 堂課，288,000 日圓。 詳細內容：MeMe Design School > www.memedesign.org

レタリング検定 JP
（日本設計專門學校的手繪字體檢定班）

日文＆歐文 · 字體設計 · 檢定班 · 日本

http://www.senmon-gakkou.jp/license_160.html 上面的網址列出目前有針對手繪字體檢定開設課程的日本設計專門學校清單。正在日本求學或有意留日的人可以找尋鄰近的學校洽詢是否能上課。手繪字體檢定從最基本的基礎到最難一共分為四級，測驗參考書以及檢定報名資料皆可透過郵購申請購買，相關資料請參考下面網址：http://lettering-kentei.com/sanko.htm

地點、時間、費用：請參照網站中各項課程內容

typeKIDS JP

日文 · 字體設計 · 短期課程 · 日本

由字體設計師今田欣一先生帶領的字體學習社團。有關於字體設計的講座、工作坊、電子書的字型混搭實驗排版……等等，相當豐富的社團活動。歷屆的活動記錄可以參考部落格：http://blog.goo.ne.jp/typekids

時間：每個月的第二個星期日下午 15:15－17:15 地點：新宿區 · 榎町地域中心 費用：請參照網站中各項課程內容 詳細內容：www.kinkido.net/typeKIDS/typeKIDS.html

Muriel Gaggini JP
歐文書法學校（MG School）

歐文書法 · 短期課程 · 日本

由書法界的頂尖書法家 Muriel Gaggini 開班授課的書法學校。藉由使用書法技巧描繪英文字母的方式，讓學生了解字母的結構。並且，為了讓這些技巧能應用在商標設計或字體設計上，經常邀請包裝設計師、字型設計師、字型設計師等專業人士來擔任講師。因為校內分別為各種文字樣式開設專門的課程，因此，在上完初學者講習會之後，就可以參加自己想學的文字類型課程。

時間、費用：請參照網站中各項課程內容 地點：東京都千代田区六番町 2-4-304 詳細內容：MG School > www.mg-school.com

Type& JP

日文＆歐文 · 文字 · 不定期研討會 · 日本

Type&（Type and）是 Monotype 公司在日本主辦的字體講座與工作坊。

全世界使用著各種不同的語言或文字，在這個語言、文字跨越國境穿梭的時代，字體設計與文字編排會受到什麼激盪呢？Type& 講座邀請各國講者，以各種不同角度尋找字體的可能性。例如 2015 年的議題就從字體易辨性、商標的多語言化（特別挑右起書寫的印度文字為範例）等等，提供給聽者平常無法接觸到的觀點。

地點、時間、費用：不定期舉辦，請參考網站資訊 www.typeand.net

和文と欧文 JP

日文＆歐文 · 文字 · 不定期研討會 · 日本

日本的字體與編排相關演講、講座、課程、工作坊多半在東京舉行，甚至在關西要見到字體設計師都不太容易!?「和文と欧文」是為了促進關西相關議題的交流，不定期會舉辦分科會講座、對談會，並也舉辦過讀書會，字體設計軟體的研習會等等。

地點、時間、費用：不定期舉辦，請參考網站資訊 www.wabun-oubun.net

以上相關資訊皆為截稿時之最新資訊

① 岡野邦彥

1995 年畢業於京都市立藝術大學設計系。經歷包裝設計師等工作之後，於 2005 年任職於 Type Project。2008 年時成立 Shotype Design 工作室。2009 年負責 SCREEN Holdings Co., Ltd 的 Hiragino UD 歐文字型設計。2011 年從荷蘭皇家美術學院的 Type and Media 系畢業，透過 Photo-Lettering 公司發行「Quintet」字型。岡野先生雖然停職一年去留學，但在國外實際學到的成果非常顯著。無法到國外留學的人也可以藉由參加國外的研習會(p.68)等方式來學習。shotype.com

留學的契機：兼任 Hiragino UD 系列的歐文字型設計、商標字體設計、包裝設計等工作的自由接案者岡野邦彥先生，因為從事歐文字體的設計工作，深感必須學習更加專業的知識，因此決定留學。從目標名單中脫穎而出的，是位於荷蘭海牙的皇家美術學院 KABK(Koninklijke Academie van Beeldende Kunsten)所開設的一年期「Type and Media」碩士課程。

KABK 的官網：http://www.kabk.nl

荷蘭是個著名字體設計師輩出的國家。為了學習字體設計，曾在位於海牙的名門學校「KABK」（皇家美術學院）留學一年的日本設計師岡野邦彥以及台灣設計師張軒豪，將和我們分享他們的經驗。

留學的準備

先從 KABK 的官方網站調查入學資格及所需文件等情報。入學條件為大學美術學系畢業生，並且必須具備能在課堂上跟老師或學生進行討論的英文能力。在比較讓人在意的英文能力方面，校方提供了 TOEFL 及 IELTS 的分數作為參考，但並沒有要求得提出證明文件。至於入學時必須繳交的文件，則有作品集、英文版的入學動機、美術大學畢業證書等資料。岡野先生在 2010 年 1 月將文件交給 KABK，然後在 4 月上旬接到入學審查結果的電子郵件通知。在那之後，直到 9 月開課之前，學校只有寄給他一封要求學費匯款（4000 歐元）的郵件通知。看來學校並不會提供貼心的協助，關於留學方面的各項手續還得自己處理才行。

　　各種手續中，最麻煩的就是辦理居留許可。還在日本的時候，必須先準備好兩份由外交部核發的文書證明（Apostille）以及戶籍謄本。到達荷蘭之後，還必須到大使館、外交部、移民局去辦理居留許可的手續。住宿的地方則從大學通訊錄所寄來的介紹物件中尋找。銀行帳戶則使用可以領取日本存款的花旗銀行，並也辦理了荷蘭的保險手續。

關於教學方面

KABK 的學生有 12 位,只有岡野先生是日本人,其他則有來自瑞士、德國、芬蘭、土耳其、巴西、美國、韓國等國家的學生。

　　課程是從 2010 年 9 月開課,隔年 7 月結束。前期(9 月~隔年 1 月)是每個平日都要上課。後期(2 月~ 7 月)則是以畢業製作為中心,每週只上三天的課(請參照時程表)。上午的上課時間是 9 點~ 12 點,下午則是 1 點半到 4 點。由於幾乎每堂課都有作業,因此生活非常忙碌。

　　在四位教學主任當中,就有三位是字體設計師。上課內容也以字體設計為中心。另外還有參加文字編排的活動、到設計事務所見習等校外活動,以及能夠在阿姆斯特丹大學圖書館和帕拉丁博物館鑑賞字體樣本和資料等等。這些在日本沒辦法得到的體驗,也是留學的優點。

Ⅰ 課程表 Ⅰ 學校開放時間　08:00-22:00　每週・隔週
【前期 9 月 – 1 月末】

一	09:00 – 12:00	字體復刻項目
二	09:00 – 12:00	石板雕刻
	13:30 – 16:00	希臘文製作/10 分鐘報告
三	09:00 – 12:00	Python /編程基礎練習
	13:30 – 16:00	New Grapheme System(講座)
	19:00 – 22:00	各種主題講座 at 台夫特
四	09:00 – 12:00	字母對照/巧克力字母
	13:30 – 16:00	字母對照
五	13:30 – 16:00	文字遠足(美術館、圖書館、演講等)

【後期 2 月 – 7 月上旬】

一	09:00 – 12:00	畢業製作指導
三	19:00 – 22:00	各種主題講座 at 台夫特
四	09:00 – 12:00	文字遠足(美術館、圖書館、演講等)
	13:30 – 16:00	畢業製作指導
五	13:30 – 16:00	文字遠足(美術館、圖書館、演講等)

柏林研修旅行 5 月 14 – 22 日/畢業考 6 月 30 日
畢業製作展 7 月 2 – 11 日

教室的模樣 & 畢業製作的宣傳手冊和字型樣本書

畢業製作

所謂的畢業製作,是每個學生必須在老師的指導下,製作出包含三種風格以上的字型家族。然後必須做出幾份說明字型用的紙製品,包括尺寸為 2 X 1m 的海報、宣傳冊、字型樣本書。在這之後,還會舉辦展示這些作品的畢業製作展。展中必須介紹自己製作的字型(約 15 分鐘)。岡野先生製作了具備草書體、羅馬體、義大利體三種字體樣式的字型「Quintet」,並進行發表(請見照片)。各位可在這個網頁(typemedia2011.com)看到 2011 年度的畢業作品。

畢業製作展的情況。左 2 為岡野先生的作品

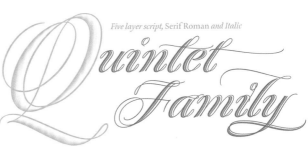

岡野先生所製作的字型「Quintet」

(2) 張軒豪　Joe Chang

2003 年於國立台灣藝術大學圖文傳播學系畢業。因熱愛繪製與設計文字，於 2008 年進入威鋒數位（華康字體）擔任日文及歐文的字體設計工作，並在 2011 年進入於荷蘭海牙皇家藝術學院的 Type & Media 修習歐文字體設計。畢業後於 2014 年成立 Eyeson type，現為字體設計暨平面設計師，擅長於中日文與歐語系字體設計與匹配規畫，另外也教授歐文書法、Lettering 與文字設計。

留學的契機：對字體抱持濃厚興趣、透過網路和書籍自學字體相關知識後，張軒豪進入威鋒數位（華康字體），參與日、歐文字體設計工作，並在此期間對其他字體設計師的設計過程和工作方式產生了相當大的好奇。隨著相關知識的累積，越是嚮往探索更專業的部分，於是計畫出國進修。歐文字體設計的專門科系選擇不多，在比較過課程內容和師資後，張軒豪決定申請至海牙皇家藝術學院的 Type & Media 研讀，並從 2011 年起，開始為期一年的課程。

第一學期

在 Type & Media 修業的時間僅有一年，所以時程安排可說十分緊湊。前期的課程主要在讓所有學員能夠從基礎中學習歐文字體設計的要領，並且從不同作業、練習中激發創意。主要有歐文書法、手繪字體、程式編寫和石刻文字等課程。除此之外，在前期最重要的課程之一便是「復刻字體」，每一位學員都必須找到一套鉛字時代的字體，將其數位化成為字型，並且還要蒐集、整理關於這套字體的史料，最後以「字體樣本」和「歷史研究書面資料」兩個部分呈現。這個作業不但能訓練學員們操作軟體並製作字體的能力，另一方面，也讓學員透過歷史資料了解當年這套字體的設計背景及過程，並從中學習前人的經驗。

學員們以黏土做的巧克力字模型

AÀÁÂÃÄBCÇDEÈÉÊËF-GHIÌÍÎÏIJKLM
NÑOÒÓÔÕÖPQRSTUÙÚ
ÛÜVWXYÝZ
áâãäbcçdeèéêëf
iìíîïijklmnn
oòóôõöpq
rstuùúûüvwxyýÿz
0123456789-(„)""''!!&£¥€$,.:;?

Designed by S.H.de Roos

右：在收集復刻字體資料找到的原始鉛字父型
左：復刻後的數位化版本

另外，由於在我就讀的那一年，海牙皇家藝術學院剛好要舉行三年一次的 Gerrit Noordzij Prize，而 Type & Media 的學生需要負責得獎人作品展覽與刊物設計的工作，所以在緊迫時間內，排山倒海的作業再加上展覽策畫，壓力可說非常大。雖然如此，但其實還是有一些活動是令人感到十分放鬆、有趣的，像是在聖誕節前夕，荷蘭有著準備字母造型的巧克力贈送親友的傳統，所以所有的學員會利用黏土來設計、製作巧克力字的模具，讓平時熟悉平面字體製作的我們嘗試立體化的樣貌，而這也成為了 Type & Media 的傳統。

左：示範歐文書法字母基本寫法　右：手繪字體課程

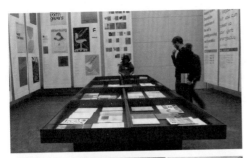

上：學員正在進行 Gerrit Noordzij Prize 展覽的布展作業
下：畢業展中的展出海報，正中間為張軒豪的作品

第二學期

後期主要的時間其實都會放在畢業製作上面，但除此之外，還會遇到像是 Gerrit Noordzij Prize、Typo Berlin 之類的字體相關的展覽和研討會，許多字體設計師等相關人士都會參與，學員們也都會參加，這也是將手邊進行中的字體向他們請益的好機會。

　　在第二學期的這半年，所有教授每週都會以輔助你完成作品為前提，為每個人檢查進度並提出問題。到學期末的發表會為止，製作過程中會有三次主要的報告，讓所有老師和學生一起從想法、執行到完成度各方面進行討論，也讓學員們能夠有機會練習上台報告。而在畢業製作發表會上，每個人會有約莫 15 分鐘，將字體的發想、製作過程、成果呈現給所有老師。按照往例，在發表完的當天所有教授會進行討論，並在當天通知作品是否符合畢業標準。而在這之後，會有約莫一個禮拜的時間準備畢業展，展示自己字體的大型海報以及字體樣本，並且製作網站放上所有學員的作品（typemedia2012.com）。

學校與科系選擇的建議

在 Type & Media，也許就跟其他歐洲學校的教育方式一樣，並不常照本宣科進行課程，而是會透過作業或是專案的方式，讓學生從實作中學得知識和經驗。而老師和教授主要只是協助學員，在學員遇到問題時進行指導，學習的方向和責任會落在學員的身上。每個人的背景與會面臨的狀況都不一樣，所以學到的東西也可能各不相同，我感覺這是與台灣教育比較不同的地方。

　　在台灣，設計學院可能會以「商業設計」或是「視覺傳達設計」來涵蓋所有平面設計，但通常歐洲學校，會將各科系所類別分得更細，有專門研究文字設計、編輯設計或是資訊設計的科系，並會專門為了這門專業來規畫課程及師資。而在 Type & Media，幾乎所有課程內容都是以字體設計為主，像歐文書法、手繪字體、程式編寫和石刻文字等，都是幫助學員們能夠自行設計字體的訓練，甚至很少有關於排版或是文字設計相關的內容。所以在選擇學校和系所的時候，可能需要先做足功課，可以從學校公布的課程內容、過去畢業學生的作品、或是授課的老師來看這個學校或科系，是否符合自己想要進修的方向，這樣也比較能將自己求知的熱情發揮在學習上。

畢業製作作品「Wafflu 字體」

如果你是屬於「想學習歐文字體卻沒有足夠時間」的人,那麼,非常推薦你去參加 TypeCon 這類字體研討會。研討會內容包括由字體設計師召開的專題討論會、工作坊等豐富的項目。即使只有停留幾天,也能得到非常充實的體驗。這裡我們請到了 2011 年參加 TypeCon 的藤森千代小姐分享她參加後的感想。

上:正在舉行展示說明會的飯店會場。因為會場的冷氣很強,即使夏天也必須穿長袖。
下:演講會場的隔壁有作品展。是將作品草圖做數位輸出後,輕輕貼在紙板上做展示。

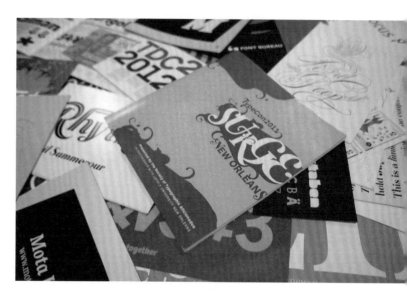

參加說明會時拿到的宣傳手冊和字體樣本。無論是材質、尺寸、折法都跟日本不同,非常有趣。

TypeCon 研討會

所謂的「TypeCon」,是每年會在美國各城市舉行的字體設計師研習會。研習會期間除了有專家的作品發表會之外,還有字體設計及歐文書法教學等技巧類的工作坊。特徵是內容豐富,初學者也可參加。因為每年都在不同的城市舉辦,因此必須注意官網資訊。

　　2011 年的 TypeCon 是在美國紐奧良 Royal Sonesta 飯店舉行。自 7 月 5 日開始,7 月 10 日結束,為期一週。會場內舉辦演講和作品展,每場演講約 20–50 分鐘。因為有多場演講,因此在參加之前最好先確認相關資訊。只要出示入場時拿到的標籤,就可以自由參加自己喜歡的演講。「因為演講是以投影片為中心,所以就算聽不懂英文也可以得到很多收穫。」藤森小姐說。

TypeCon 工作坊

工作坊在 7 月 6 號、7 號兩天召開，地點在羅耀拉大學紐奧良分校。從研討會會場搭乘路面電車，約 30 分鐘可到達。參加之前必須先在官網上登記申請。雖然是任何人都可以參加的，但因為有限制人數，因此必須早點申請。參加費用方面，半天的課程約 50 美元，一天的課程約 100 美元，另外還要加上一些材料費。藤森小姐參加的是哥德體的基本課程（半天），以及使用英文字母設計商標的課程（一天）。

「TypeCon 的魅力也許是來自琳瑯滿目的內容吧。因為舉辦地點是在北美，參加者當然也以美國人最多。此外也有一些像我一樣來自國外的參加者。參加課程雖然需要具備英文能力，但只要能用單字傳達基本的意思，我想應該沒有問題。我認為如果有興趣的話，就參加看看吧。」藤森小姐如此建議。

在 7 月 6 號參加的哥德體半日課程。使用木製刮刀及歐文書法專用筆來練習描繪英文字母。藤森小姐說：「TypeCon 的體驗課程沒限制年齡、職業、種族，人與人之間的距離感很近。因為沒有身分隔閡，所以交談上非常輕鬆。」

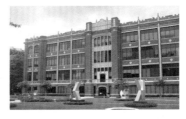

在 7 月 7 號參加的商標設計一日課程。參加者必須攜帶筆記型電腦。上午是使用手繪方式製作幾個素描草圖，下午則是將草圖數位化的工作坊。另外也會教導錨點的設置方法。

工作坊的舉行地點羅耀拉大學紐奧良分校。每年會在不同的地點舉辦。

有趣的海外研討會

ATypI

www.atypi.org

在世界各地舉辦的字體研討會。跟 TypeCon 比起來，讓人印象深刻的是有很多場專題討論會。若想知道關於字體的最新情報，一定要參加這個活動。2016 年預計在 9 月 13 – 17 日於華沙舉行。

TypoBerlin

typotalks.com/berlin

由 FontShop 主辦的字體研討會。除了 TypoBerlin 之外，該組織還有舉辦 TypoLondon 和 TypoSanFrancisco 研討會。2016 年在 5 月 12 – 14 日，於柏林的 Haus der Kulturen der Welt（House of World Cultures）舉行。

TypeCon

www.typecon.com

每年在美國舉辦的字體研討會。其中最受歡迎的是由知名字體設計師擔任講評的「10 分鐘字體審查」。2016 年預計在 8 月 24 – 28 日，於在西雅圖舉辦。

How to Search

如何尋找字型

想知道特定歐文文字的字型名稱？想尋找並購買不錯的歐文、日文字型？在此為各位詳細介紹如何尋找和購買喜歡的字型！

文 / Graphic 社編輯部、柯志杰（But）

想知道特定歐洲語系字型的名稱

使用 iPhone 應用程式

啟動 iPhone 的免費應用程式「WhatTheFont」後，用 iPhone 鏡頭對著想尋找的字體拍攝照片，應用程式就會自動找出跟相片相近的字型。另外還有網站版本，只要將照片上傳到網站上，就會自動回答字型名稱。WhatTheFont Mobile > www.myfonts.com/WhatTheFont/mobile

在 WhatTheFont Forum 上詢問

這是上面介紹的 WhatTheFont 的網頁版。把想查詢的文字照片貼到論壇網頁上後，MyFonts.com（歐文字體的綜合網站）的站長們就會回答照片中的字型名稱。p.98〈國外經常使用的字體〉的專欄作者 akira1975 也是站長之一。WhatTheFont Forum > www.myfonts.com/WhatTheFont/forum

在網站上查詢

如果是只知道部分字型名稱或廠商名稱的情況，可以在 WhatTheFont 的 Advanced Search（進階搜尋）中輸入單字來進行查詢。另外也可以使用 Linotype 公司製作的 Font Finder 來查詢，只要依序回答幾個問題，該網站會自動判別可能的字體。Linotype Font Finder > www.linotype.com/fontidentifier.html

顯示網頁字型

若想讓網頁上所使用的字型名稱直接顯示出來。用 WhatFont 這個工具來調查是最方便的。只要安裝了這個工具程式，將游標停留在網頁裡想調查的文字上，就會自動顯示該文字的字型名稱。WhatFont > chengyinliu.com/whatfont.html

想尋找不錯的字型

從字體的樣本書或網頁中尋找

遇到「我想要無襯線風的字體」，卻不知該從哪裡找字型的情況，最推薦的就是從可以看到各種字體的樣本書中尋找。或者也可以在「MyFonts」（www.myfonts.com）等網站中尋找，因為這類網站會把相似的字型自動列出來，能夠從很多字型中做比較和選擇。

閱讀國外雜誌

如果想尋找可以使用在雜誌標題或廣告文宣中的歐文字體，不妨從國外雜誌中找找看。可以找到一些在日本不常使用，但國外卻經常使用的人氣歐文字體。p.98－103 介紹了一些常被使用的無襯線字型。

How to Buy

如何購買字型

這部分將介紹幾個中文及日文印刷字型購買服務方案，可供需要的讀者參考。

字型的使用與授權

每個字型都是字型設計師與廠商的心血結晶，使用字型時，當然應該合法取得使用。不只是給設計師合理的回報，進一步講，至少字型設計這個工作必須可以讓人吃住溫飽，才能吸引更多人投入這一行，我們也才有更多字型可以使用。問題在於，我們又該如何合法取得字型使用呢？

目前在中文地區，字型的購買授權有幾種方式，包括年租服務、線上購買或購買盒裝字型產品等。值得注意的是，有些盒裝字型產品的授權協議只授權個人使用。若要出版、製作產品說明書、作為封面或商標等非個人用途，得跟廠商另外簽約，而價格並不太公開透明，在網路上查不到，可能也會隨著出版物的發行量等因素開出不同價格。

在歐美，數位字型多半是採用賣斷方式。例如一套字型 150 美元，買下來以後就是你的。通常的規定是，除了不能任意複製、以原始形式再散布之外（例如不能捆包在 ePub 電子書裡），你可以合法安裝在一台電腦上，要出版、要設計封面、要設計網頁都無妨。而日本這幾年，字型大廠最流行的趨勢是：字型用租的。本來一套賣到好幾萬元的字型，改成整包一起出租。公司全部上百套字型都讓你用，本來買齊的話可能要幾百萬跑不掉，現在一台電腦一年只收台幣 1~2 萬租金，不過每年都要定期付租金。

關於中文字型的購買方案

文鼎科技

可透過網路使用文鼎的網頁字型與租賃印刷字型，均包含商用授權。租賃字型部分包括單套字型租賃、繁中旗艦包、簡中旗艦包三種方案，有季方案或年方案可供選擇。詳細費用及條款可至網站查詢。www.ifontcloud.com

justfont

除提供雲端網頁字體服務外，也販售原創及代理印刷字體，包括群眾募資成功，預計於 2016 年 8 月上市的「金萱」字型，以及信黑體、浙江民間書刻體等。詳細費用及條款可至網站查詢。www.justfont.com

威鋒數位（華康字型）

可於線上購買單套或盒裝華康字型，但目前販售的所有盒裝與下載產品都是個人授權，若商用必須洽詢該公司業務進行專案授權。www.dynacw.com.tw

Monotype 蒙納公司

國際字體公司，字型於香港開發。未直接在台灣販售，因此需透過 fonts.com 或網路連繫香港公司業務購買。www.monotype.com.hk

日文字型年租方案

Morisawa Passport　　印刷用

可透過網路使用文鼎的網頁字型與租賃印刷字型，均包含商用授權。租賃字型部分包括單套字型租賃、繁中旗艦包、簡中旗艦包三種方案，

有季方案或年方案可供選擇。詳細費用及條款可至網站查詢，但目前僅提供日本國內。
www.morisawa.co.jp/font/products/passport

LETS 印刷用

由字體商 FONTWORKS 所營運的定額制字型服務。除了 FONTWORKS 自家的字體之外，還可以使用 IWATA CORPORATION、TypeBank 等公司的字體。一年期的費用是每年 36,000 日圓。三年期的費用是每年 24,000 日圓（第一年需額外繳交 30,000 日圓入會費）。因為費用會隨著使用方案和文字選擇而有所不同，因此請事先申請估價，但目前僅提供日本國內。www.lets-member.jp/about

TypeSquare 網頁用

由 MORISAWA 所經營，可以在網頁上使用的字型服務。若一年內的網頁點閱率為 1000 以下，有機會免費試用。使用費會隨著一年內的網頁點閱率而有所不同。可參照 p.93。
typesquare.com

Font+（FONTPLUS） 網頁用

可以使用 FONTWORKS 發行的「筑紫明朝」、「ロダン」等字型的網頁字型服務。除了有一個月免費試用方案之外，使用費會隨著使用範圍和網頁點閱率而有所不同。此項服務由 SoftBank Technology Corp. 負責營運。
webfont.fontplus.jp

其他中文及海外網頁字型，請參照 p.92－93 的說明

永久購買字型

購買字型包

如果想把字型一次買下來，可以購買套裝字型包，或選擇能夠下載字型檔案的線上購買方案。Font.Too 這個網站有販賣各字體商所出版的字型包。不過要注意的是，在免費或廉價版的字型中，有些字型的品質較差。此外，有些字型包裡包含很多用不到的字型，有時個別購買自己想用的字型會比較划算。
Font.Too ＞ www.too.com/product/font/

下載個別字型檔案

想購買歐文字型的話，可從國外的字體商或字型工作室的網站直接下載購買（需使用英文）。可參照 p.73－80。

日文字型的下載販售網站

Font Garage
＞ font.designers-garage.jp
フォントマーケット
＞ www.templatebank.com/fontshop
Font Factory
＞ www.fontfactory.jp
Design Pocket
＞ designpocket.jp/dl_font_category
DL-MARKET
＞ font.dlmarket.jp

關於其他國內外字體商、字型工作室的資料，均記載於 p.73－80 中。國外的字型製造商，有些也是能夠直接在網站上購買字型的。

Type Foundries

字型製造商列表

這份繁體中文、歐文、日文字型製造商的列表，繁體中文部分是由柯志杰整理提供，歐文部分則是使用了山田晃輔（ヤマダコウスケ）和 akira1975 在 TypeTalks 活動上分享給參與者的推薦網站及字型工作室的資料所彙整而成。

Traditional Chinese 繁體中文

文鼎科技
www.arphic.com.tw
2015 年推出 iFont Cloud 服務，可透過網路租賃方式使用文鼎的網頁字型與印刷字型，均包含商用授權，可以安心使用。

justfont
www.justfont.com
除了募資成功將在 2016 年上市的金萱字型外，亦代理有信黑體、浙江民間書刻體等。

威鋒數位（華康字型）
www.dynacw.com.tw
華康字型目前販售的所有盒裝與下載產品都是個人授權，若須商用得洽詢業務談授權。

Monotype（蒙納）
www.monotype.com.hk
中文字型在香港開發。未直接在台灣販售，可透過 fonts.com 下載或網路連繫香港公司業務購買。

Latin 歐文

A2-Type
a2-type.co.uk
在 Playtype 也有販售這裡的字型。Archi 字型曾被 Wallpaper 雜誌使用過。Zadie 和 Vogue 字型曾獲 Granshan 獎。

Betatype
betatype.com
Google 的現任介面設計師 Christian Robertson 的字型工作室，他同時也因製作 Android 作業系統 Roboto 字型而聞名。最有名的字型是 Dear Sarah、Pill Gothic。其他部分還有 Calla Titling、Calla Script、Apertura、Grant Avenue 等字型。

Binnenland
www.binnenland.ch/type
其中最為人所知的是 T-Star、Blender、Catalog、Korpus、Relevant 等字型。這個網站有部分字型在 Gestalten 也有販售。

Bold Monday
www.boldmonday.com
由 type invaders 的 Paul van der Laan，以及營運 CakeLab / CakeType 的 Pieter van Rosmalen 所組成的字型工作室。有 Nitti、Panno、Flex 等字型，也有為奧迪汽車設計的 Audi 字型。

重要 b + p swiss typefaces
swisstypefaces.com
Sang Bleu、Esquire、Vogue Turkey、Vogue Brasil、L' Officiel 等雜誌都是使用這裡的字型（含客制化字型）。

Büro Dunst（Bureau Christoph Dunst）
christophdunst.com
以 Novel 獲得 TDC2 獎的 Christoph Dunst 字型設計工作室。有 Novel、Novel Sans、Novel Sans Condensed、Novel Mono 等字型。

Colophon Foundry
www.colophon-foundry.org
Entente 的字型工作室網站。其中最有名的是 Aperçu、Reader、Raisonne 等字型。

重要 Commercial Type
commercialtype.com
因幫《衛報》（Guardian）設計專用字體而知名，由 Christian Schwartz、Paul Barnes 等人組成的字型工作室。除了《衛報》以外，他們也經手許多客製化文字的設計。

Constellation

vllg.com/constellation

由 Village 和 Thirstype 兩個網站合併而成的字型網站，由 Tracy Jenkins 和 Chester Jenkins 一起經營。Apex 系列、以「Galaxie ～」開頭的字型系列等，都是來自於這裡。Infinity 和 Radio 也很受歡迎。

重要 ## Dalton Maag

www.daltonmaag.com

設計了許多客製化文字的字型設計工作室。曾為 Nokia、Toyota、BMW、McDonald、Puma、Vodafone 等各類型的企業設計字體。

Darden Studio

www.dardenstudio.com

Freight 字型有 Big、Display、Text、Micro 等系列。Jubilat 字型曾得到 TDC2 獎。

重要 ## DSType

www.dstype.com

Acta 字型曾被《新聞週刊》(Newsweek)等使用。Estilo、Glosa、Dobra、Leitura、Mafra 等字型也很有名。

重要 ## Dutch Type Library

www.dutchtypelibrary.nl

有 DTL Fleischmann、DTL Argo、DTL Nobel、DTL Documenta 等多種優質字體。

Emigre

www.emigre.com

在日本也廣為人知的字型設計工作室。最近還推出了 Xavier Dupré（以製作 FF Tartine Script、FF Absara、FF Yoga 等字型而聞名）和 Berton Hasebe（以製作 Platform、Alda 等字型而聞名）的字型作品。

Emtype

www.emtype.net

其中以 Relato、Relato Serif、Geogrotesque 等字型而聞名。曾幫《Sunday Times Magazine》製作客製化字體。LorenaSerif 字型曾獲 TDC2 獎。Periódico 字型被《連線》雜誌(WIRED)使用過。

重要 ## Enschedé

www.teff.nl

Trinité、Collis、Lexicon、Renard 等字型就是出自這個字型工作室。Lexicon 字型也曾被使用在《Wallpaper》雜誌的內文中。

exljbris Font Foundry

www.exljbris.com

製作了近年來常被使用在紙張及網路上的 Museo 字型系列。免費字型很多。

重要 ## Feliciano Type Foundry

www.felicianotypefoundry.com

葡萄牙字型設計師 Mário Feliciano 的字型工作室。最有名的是 Flama、Morgan、Eudald 等字型。他也是 Enschedé 字型工作室網站中 Geronimo 字型的設計師。

重要 ## Font Bureau

www.fontbureau.com

由 David Berlow 和 Roger Black 在 1989 年成立的字型工作室。他們也幫許多報紙、雜誌等製作客製化字型。Matthew Carter 的 Big Caslon 和 Miller Rocky 字型也都在這裡販售。

Fontfarm

www.fontfarm.de

由 Kai Oetzbach 和 Natascha Dell 組成的字型工作室。最新作品為 Gedau Gothic。

重要 ## FontFont

www.fontfont.com

FontShop 的字型品牌。1990 年由 Neville Brody 和 Erik Spiekermann 創立。以 FF 開頭的字型都是出自於這裡。FF Meta、FF Scala、FF Dax、FF DIN 等字型都非常有名。

重要 ## Fontsmith

www.fontsmith.com

Xerox Sans 就是由這裡設計的。除此之外，這個工作室也製作了許多客製化的字型。

Fontpartners

www.fontpartners.com

由設計 FF Max、FF Olsen 字型而聞名的 Morten Rostgaard Olsen，以及設計 FF Singa 而聞名的 Ole Søndergaard 所成立的字型工作室。站內有 FP Dancer、FP Head 等字型作品。

重要 Fountain

www.fountaintype.com

Peter Bruhn 的字型工作室網站。站內也有許多其他設計師的字型作品。

Gestalten

fonts.gestalten.com

站內從 Sensaway、Ogaki 等類型的 display 字體，到 Malaussène、Bonesana 等類型的襯線字體，應有盡有。另外也有 Blender 及 T-Star 等字型。

Grilli Type

www.grillitype.com

瑞士的字型工作室。製作了 GT Walsheim、GT Haptik 等字型作品。

G-Type

www.g-type.com

英國字體設計師 Nick Cooke 的字型工作室。Chevin 是 DIN 系的 Rounded Sans。另外也推薦草書體字型 Olicana。

重要 Hoefler & Frere-Jones

www.typography.com

這裡的字型被許多雜誌、報紙、企業使用。Gotham 就是這裡的字型。

重要 Hoftype

www.hoftype.com

曾和 Günter Gerhard Lange 一起經營 Berthold 字型工作室的 Dieter Hofrichter 獨立經營的字型工作室。製作了 Cassia 等字型作品。

重要 House Industries

www.houseind.com

很有名的字型設計工作室。Neutraface、Chalet 等字型就是出自這裡。最近還推出了 United、Eames Century Modern 等字型。

重要 Hubert Jocham

www.hubertjocham.de

業務範圍包括為雜誌等設計客製化字體、為企業設計商標等。法國《Vogue》雜誌的字體也是這裡設計的。

HVD Fonts

www.hvdfonts.com

Brandon Grotesque 和 Supria Sans 字型曾獲 TDC2 獎。FF Basic Gothic、ITC Chino、Livory、Pluto 等字型也是出自於這裡。

Jan Fromm

www.janfromm.de

德國設計師 Jan Fromm 的字型工作室。Rooney 和 Camingo 等都是他的代表作。

Jean-Baptiste Levée

www.jblt.co/v2

除 Acier BAT、Synthese、Gemeli 等字型作品，也製作了許多客製化字型。Synthese 似乎可以作為 Helvetica 的替代字型？

重要 Jeremy Tankard Typography

typography.net

雖然是以 Bliss、Enigma、Aspect 等字型著名，但也製作了許多客製化字型。Windows Vista 之後的版本所收錄的 Corbel 也是他所設計的。

Jessica Hische

buystufffrom.jessicahische.com

曾製作許多字體藝術作品的 Jessica Hische 也推出字型了。

重要 Klim Type Foundry

www.klim.co.nz

Founders Grotesk 字型被使用在英國版《君子》雜誌（*Esquire*）上，Calibre 字型則被使用在《連線》雜誌（*WIRED*）上。另外還有 FF Unit Slab、FF Meta Serif 等合作字型。

Latinotype

www.latinotype.com

南美智利的字型工作室。站內有加入許多花飾字（swash）的獨特 display 字型作品。

Lazydogs

www.lazydogs.de

瑞士的字型工作室。製作了 GT Walsheim、GT Haptik 等字型作品。

Letters from Sweden

lettersfromsweden.se

由曾 Berling Nova 擔任設計師的 Fredrik Andersson，以及曾經在 Fountain 公司製作出 Satura 字型、在 FontFont 製作 FF Dagny 字型的 Göran Söderström 聯合營運的嶄新字型工作室。

重要

Lineto

lineto.com

以 Akkurat、Replica、Gravur Condensed、Typ1451、Simple 等字型最有名。Mitsubishi 的 Alpha Headline 字型也跟這裡有關。

重要

Lucasfonts

www.lucasfonts.com

不用介紹大家可能也知道，這就是以設計 TheSans、TheSerif、TheMix 等字型而聞名的 Luc(as) de Groot 的字型工作室。

Ludwig Übele

www.ludwigtype.de

Marat、Daisy、FF Tundra 這三個字型曾獲得 TDC2 獎。其中 Marat 字型更曾在 Granshan 和 Letter.2 獲獎。

Mac Rhino Fonts

www.macrhino.com

曾幫 Absolut Vodka 設計客製化字體的 Stefan Hattenbach 的字型工作室。網站內包含 Oxtail、Delicato、Anziano、Replay、Brasserie 等字型。

Mark Simonson Studio

www.ms- studio.com

在 2011 年末將 Bookman 這款字型重製成為 Bookmania，並發行決定版的 Mark Simonson 的工作室。Proxima Nova 也是他設計的。另外有 Coquette、Kinescope、Lakeside、Mostra Nova 等作品。

MCKL

mckltype.com

設計出 Router、Aero（與他人合作）、Eventide、Shift 等字體的工作室。其中，Aero 和 Shift 這兩種字型曾得過 TDC2 獎，Eventide 則被使用在應用程式 Photo-Lettering 中。

MilieuGrotesque

www.milieugrotesque.com

設計出 Brezel Grotesk、Maison、Generika、Lacrima 等字型的工作室。Brezel Grotesk 這個字型似乎也被使用在瑞典的雜誌中。

MVB Fonts

www.mvbfonts.com

設計出 MVB Embarcadero、Sweet Sans、MVB Solano Gothic 等字型的工作室。他們也設計了 MVB Sacre Bleu 等多種草書體的字型。

Neubauladen

www.neubauladen.com

NBGrotesk 字型被使用在《Frame Magazine》中。

Neutura

www.neutura.org

柯達公司（Kodak）就是使用 Neutura 所設計的客製化字型。

Newlyn

www.newlyn.com

曾為 Sony Ericsson 等多家廠商製作客製化字型的工作室。Rubrik 是一種含有「Spurless 的 a（亦即 a 的字體主軸下半部沒有突出去）」的圓體字型。

Okay Type & Design

www.okaytype.com

以製作「Alright Sans」這個字體聞名的 Jackson Cavanaugh 所開設的工作室網站。

重要

Optimo

www.optimo.ch

以 Genath、Theinhardt、Cargo、Hermes、Gravostyle、Didot Elder 等字體而聞名。Genath 字體亦被使用在 Underworld（地底世界樂團）的《The Anthology》這張專輯中。

重要

OurType

www.ourtype.com

推出 FF Quadraat 新版字型的 Fred Smeijers 的字型設計工作室網站。他也製作了 Fresco、Monitor、Arnhem、Versa、Parry 等多種優質字型。

P22

www.p22.com

除了 P22 這個品牌外，還衍生了 IHOF、Lanston
等副牌。

PampaType

www.pampatype.com

阿根廷（原墨西哥）的字型設計工作室。以
Margarita、Perec、Arlt、Borges、Rayuela 等字體
而廣為人知。

Parachute

www.parachutefonts.com

大部分字型都有對應希臘和西里爾字母。
Centro、Encore Sans、Regal 等字型都曾經得獎。

Photo-Lettering

www.photolettering.com

這裡販售的並不是單獨的字型檔，而是整個文字外
框檔（outline data）。畢業於 TypeMedia 的岡野邦
彥先生（p.64）所製作的字型 Quintet，就是在這裡
販售的。（Open Type 版本似乎將會另在別處販售）

重要 ## Playtype

playtype.com

營運 e-Types 的丹麥工作室。亦提供 A2-Type
的字型。Vogue 和 Zadie 字型曾得過 Granshan
大獎。

重要 ## Porchez Typofonderie

typofonderie.com

以製作 FF Angie、Sabon Next 等字型而聞名的
Jean François Porchez 的工作室網站。另外還
提供 Ambroise、Parisine、Le Monde 等字型。其
中 Retiro 這個字型曾多次得獎。

Positype

www.positype.com

製作出 Air 這個無襯線字型的 Neil Summerour
的工作室網站。他也幫 Victoria's Secret 製作了
客製化的草書體字型。另外，他所製作的 Nori
和 Fugu 字型也曾得過 TDC2 獎。

重要 ## Process Type Foundry

processtypefoundry.com

其中最具代表性的字型是 Klavika、Locator、
Stratum、Elena、Capucine。Seravek 這個字型更
是被使用在 Apple 的電子書應用程式 iBook 中。

p.s. type

cargocollective.com/pstype

以製作 Quatro 這個極粗字型而聞名的 Mark
Caneso 的工作室網站。其他例如 Runda、
Ratio、Quatro Slab 等字體也相當有名。

PSY/OPS

www.psyops.com

Rodrigo Xavier Cavazos 所開設的工作室網站。
其中有 Armchair、Reykjavik、Eidetic、Modern 等
字型。

Rosetta

rosettatype.com

製作能夠對應多語言的字型工作室。由 Type
Together 的人員負責主要營運。

RP

radimpesko.com

以阿姆斯特丹為活動據點的 Radim Pesko 的工
作室網站。內有 Fugue、Larish、Mercury 等字型。

Shinn Type

shinntype.com

加拿大設計師 Nick Shinn 的工作室網站。除了
提供 Bodoni Egyptian、Scotch Modern、Sense、
Sensibility 等字型，並客製化字型。

Storm Type Foundry

www.stormtype.com

提供有 Etelka、Walbaum Grotesk、Comenia Serif
等字型。亦有許多能夠支援希臘及西里爾字母
的字型。

重要 ## Sudtipos

www.sudtipos.com

阿根廷的字型設計師 Ale Paul 的工作室網站。
製作許多草書體字型而聞名。其中有很多字型
是具有 OpenType 功能的高機能字型。

Suitcase Type Foundry

www.suitcasetype.com

捷克設計師 Tomas Brousil 的工作室網站。他所
製作的 Comenia 和 Tabac 字型曾在 ED-Awards
得獎。網站內亦提供 Bistro Script 這類草書體
字型。

Terminal Design

www.terminaldesign.com

提供許多客製化字型，包括 Vanity Fair 所使用的 VF Sans 字型等等。其中，ClearviewHWY 這個字型是美國的新高速公路使用的字體。

The Foundry

www.foundrytypes.co.uk

由 David Quay 和 Freda Sack 設立的設計工作室。以 Foundry Gridnik、Foundry Sans、Foundry Sterling、Foundry Wilson 等字體最為有名。

Typejockeys

www.typejockeys.com

Ingeborg 字型曾經得到 2010 年的 TDC2 獎項。Premiéra 字型也曾經獲得 2010 年的 ED-Awords 銀獎。

Typerepublic

www.typerepublic.com

以 Pradell、Carmen、Barna 等字型最具代表性。也設計過許多客製化字型。

重要 ## Type Together

www.type-together.com

其中 Athelas 被使用在 Apple 的電子書應用程式 iBooks 中。Abril Fatface 可免費使用。另外也提供 Gerard Unger 等人所設計的字型。

Typolar

www.typolar.com

Tanger Serif 字型曾得到 Letter.2 獎。Xtra Sans 曾得到 TDC2 獎。

重要 ## Typonine

www.typonine.com

營運 Typonine 的 Nikola Djurek 先生，也在 Our Type 推出了 Amalia 字型、在 Typotheque 推出了 Brioni、Plan Grotesque 等字型、在 DTL 推出 DTL Porta 字型。

重要 ## Typotheque

www.typotheque.com

提供海外常被使用的 Fedra/Fedra Sans 等字型而聞名的設計工作室。Greta、Jigsaw、Klimax、History、Charlie 等字型很值得注意。

重要 ## Underware

www.underware.nl

提供 Bello、Dolly、Aoto、Liza 等很有名的字型。附有 OpenType 功能的 Mr Porter's handwriting 字型，曾在東京 TDC 大賽中得到字型設計獎。

重要 ## Village

www.vllg.com

小型獨立系工作室的團體網站。Constellation、Feliciano Type Foundry、Kim Type Foundry、Kontour、TypeSupply、Underware 等工作室均參與其中。

可買到以經典字型為首等各種字型的綜合網站

提供經典字型的工作室與網路商店

Ascender

www.ascenderfonts.com

提供 Monotype、Linotype、ITC 等知名字體公司之字型的網站。同時也有販賣字型。

Fonts.com

www.fonts.com

美國的字型商蒙納公司 (Monotype) 所營運的網站。販售來自 Linotype、Adobe、ITC 等公司的字型。約有 17 萬種字型。

ITC

www.itcfonts.com

擁有 ITC Avant Garde Gothic、ITC Stone 等等高人氣字體的公司。ITC 是 International Typeface Corporation 的簡稱。

Linotype

www.linotype.com

德國的字型商 Linotype 公司。最有名的是 Optima、Frutiger 等由設計大師針對經典字型進行重新微調復刻的 Platinum Collection 系列。現和蒙納 Monotype 字體公司合併。

MyFonts

www.myfonts.com

提供來自超過 900 家工作室的 92000 種字型。另外還提供可查詢字型的 WhatTheFont 等多種服務。

Berthold	www.bertholdtypes.com
Font Bros	www.fontbros.com
Fontshop	www.fontshop.com
Fontspring	www.fontspring.com
HypeForType	www.hypefortype.com
ParaType	www.paratype.com
Phil's Fonts	www.philsfonts.com
T-26	www.t26.com
TypeTrust	typetrust.com
URW++	www.urwpp.de
Veer	www.veer.com/products/fonts
YouWorkForThem	youworkforthem.com

Japanese 日文

Adobe Systems
www.adobe.com/jp/products/type
包含 Adobe Garamond 等 2200 種以上的日文、歐文數位字型。可從網站上下載。

イワタ（Iwata）
www.iwatafont.co.jp
除了繼承金屬活字感的優美字型之外，對應通用設計，容易閱讀的イワタ UD ゴシック（Iwata UD Gothic）字型也相當受歡迎。

エイワン（A-1）
www.zenfont.jp/index.html
以 ZEN 角ゴシック（Zen 黑體）、ZEN オールド明朝（Zen Old 明體）等字型而聞名的字型商。新商品為歐文字型「Tokyo Zoo」。

砧書体制作所
（舊名：カタオカデザインワークス）
www.moji-sekkei.jp
丸明オールド（丸明 Old）的製作者，片岡朗的字型公司。草書體「佑字 3」及特製字型「どんぐり」（Donguri）也已發售。

視覚デザイン研究所
（視覺設計研究所）
www.vdl.co.jp
販售京千社等各式個性化字型的字型商。新作品是在 Letter.2 字型大賽中得獎的日文字型「ロゴ Jr ブラック」（Logo Jr Black）。

字游工房
www.jiyu-kobo.co.jp
目前由設計ヒラギノ（Hiragino）字型的鳥海修先生擔任董事長。販售游ゴシック體（游黑體）、游明朝體（游明體）等優質的字型。

ダイナコムウェア（DynaComware）
www.dynacw.co.jp
人氣商品為收錄 3000 種以上字體之字型包的發售商。特徵是會在 DF 平成丸ゴシック體（DF 平成圓體）等字型名稱前面加上 DF 字樣。

大日本スクリーン製造
（自去年起改名為Screen Graphic and Precision Solutions）
www.screen-hiragino.jp/lineup
販售ヒラギノ角ゴシック（Hiragino 黑體）、ヒラギノ明朝（Hiragino 明體）等系列字型的公司。在對應 UD 的 Hiragin 系列方面也很齊全。

タイプバンク（Type Bank）
www.typebank.co.jp
最有名的是タイプバンクゴシック（TypeBank Gothic）字型。另外也有販售ちび丸ゴシック（小不點圓體）、對應 UD 的字型等新字型。

タイププロジェクト（Type Project）
www.typeproject.com
除專門為設計類雜誌「AXIS」設計的 AXIS Font 字型外，還製作了各種慣用字型及都市字型。

タイプラボ (Type Labo)

www.type-labo.jp

由字體設計師佐藤豐先生所營運的網站。販售
あられ (Arare)、アニト (Anito)、セプテンバー
(September)、墨東等字型。

ニィス (NISFont)

www.nisfont.co.jp

販售 JTC ウイン (JTC Wine)、ウインクス (Winks)
字型的公司。價格標示用數字字型也很齊全，
產品種類和其他廠商有所不同。

フォントワークス (FONTWORKS)

fontworks.co.jp

以字體設計師藤田重信所設計的筑紫明朝、筑
紫ゴシック (筑紫黑體) 字型而聞名。並且還經
營字型租用服務「LETS」。

モトヤ (MOTOYA)

www.motoya.co.jp

剛開始是以製造活字、印刷材料為主，後來發
展字型製造及販賣業務的公司。販售モトヤ明
朝 (MOTOYA 明體)、モトヤゴシック (MOTOYA
黑體)、UD 對應字型等字型商品。

モリサワ (Morisawa / 森澤)

www.morisawa.co.jp

日本國內字體種類最多的綜合字型公司。
最有名的是給付固定金額就可使用字型的
MORISAWA PASSPORT 字型服務。2012 年開始
提供 Web Fonts 服務。

ユービック (UBIQUE)

www.ubique-font.co.jp

販售字型、古文書的數位化、外文文字、特殊
印章、安全性字型、特殊字型等商品，以及接
受代製文字的公司。

リコー (RICOH)

industry.ricoh.com/font

因為要搭載於電子機器上，而發展字型開發和
販售業務。主要是點陣圖及 TrueType 形式。字
型名稱前面會加上 HG 字樣。

Columns

專欄連載

081

歐文字體製作方法

文／小林章　Text by Akira Kobayashi
翻譯／高錡樺 Translated by Kika Kao

Vol.01
來製作無襯線體 San Serif

在特輯「造自己的字！」歐文篇裡，已介紹了各個文字的設計方法及歐文字體的基本概念。此章節也是由 Monotype 蒙納公司的字體設計總監小林章親自撰寫，將針對各種種類的字體如襯線體與無襯線體等，更進一步解說其設計要領。

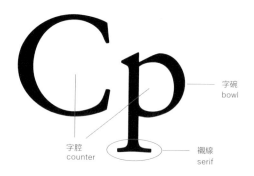

字碗 bowl
字腔 counter
襯線 serif

Roman
Sanserif

在製作全新的歐文字體時，應該有些人會遇到文字大小及粗細看起來仍不太一致，卻不曉得該如何加以調整的情況吧。本專欄針對這樣的讀者，將拉丁字母的設計要領集結成六頁的說明，這部分也能通用在 logo 製作上。

第一回要談的是無襯線體（san serif）。所謂的無襯線體，指的是筆畫前端處沒有爪狀或線狀的「襯線」（serif）的字體，直線筆畫和橫線筆畫以約略相同的粗細構成。既然如此，製作無襯線體應該相當簡單吧？但實際上卻不

是那麼容易，正因為構成要素相當精簡，製作上的瑕疵就會更容易被看出來。接下來，我將針對各種無襯線體的特色進行分類與說明，請大家努力吸收吧！

別輕易相信測量的數值！

字體設計最不能忽略的就是眼睛的錯覺，即所謂的「錯視」。為了順利地將這個現象去除，就需要運用肉眼來判斷。人類的視覺，其實是相當「類比性」的，即便經過測量，實際上看上去卻不是應

該呈現的樣子，這樣的錯視現象相當多。而當這種情況出現時，設計師就得作調整，使其正確地呈現。如果沒有修正錯視的現象，會令人感到困惑，到底是沒有調整造成這種讓人看起來不舒

服的樣子，還是故意的呢？讓我們以實際圖面來驗證。相對地，如果能夠掌握這個現象，在表現手法上應該會擁有其他更多的可能性。

左邊的正方形雖然長度與寬度相同，看起來卻寬了一些，而旁邊沒有做任何調整的 H 也一樣感覺過寬。以和正方形相同大小繪製出的 E，因為橫線筆畫較多的關係，看起來也太寬了。

正方形　　　　　　　　　　與正方形相同寬度的 H 和 E

橫線筆畫與直線筆畫相同粗細

橫線筆畫調整較細之後

一般來說，拉丁字母大寫 H 的長寬比例約為 4：3，但即使按照長寬比例去製作，仍還有需要調整的地方：相同粗細的線段，水平方向的橫線筆畫看起來會比直線筆畫較粗，左側 H 中央的橫線就有這樣的問題。此外，

經過測量繪製在正中央的橫線，位置上卻會有種偏低的錯覺。右側為經過細微調整的 H。將中央的橫線筆畫，從線段下方往上修細 10% 後，才有落在正中央位置的安定感。這樣 H 就暫時完成了。

相同寬度與高度的 O 看起來略小

ロOHOH

一樣大小與粗細的正圓形，不論在正方形或是經過調整後的 H 旁邊，都顯得略小。而在水平方向的線段，也顯得較厚。

高度與粗細調整過後的 O

HOHOH

在保持圓本來的形狀的同時，將整體稍微等比例放大，並調整水平方向線段的厚度，曲線部分也做一些細微的調整，讓 O 更像是文字、易於閱讀。

這種在 H 和 O 所進行的錯視補正的調整，當然也適用於其他的文字。嚴格來說，因為各個拉丁字母形狀不同，必須在不同條件下做合適的微調。不過以 H 來說，長寬的粗細比例也能通用在 E、F、L、T。而 O 也能當作 C、G、Q 調整時的參考基準。

各種無襯線體的分類

在理解了一些基礎後，就來實際繪製看看吧。雖然因為篇幅有限，在此沒有辦法製作全部的文字，但只要掌握到調整部分文字的訣竅，就能增進不少理解了。暫且先將細節擱置一旁，從大寫字母整體的骨骼架構來看吧！字寬的設定除了會影響文字骨架的構成，更決定了字體的特色與風格走向。而無論是哪一種字體，通常字寬最窄的是字母 I，最寬的則是字母 W。那其他字母的字寬呢？不同的字體在字寬上，有些幾乎沒有明顯的變化，而有些卻差異較大。下方的三種無襯線體，分別為「幾何造型」、「工業風格」（machines）、「人文主義風格」（humanist）三種類型的範例。依字寬大致相同來分類的話，可分為「AHN」、「ODC」、「SER」三組。從這三組的比較，就更可以看出字寬最大與最小之間的差別。

字寬最窄　IJ

約為正方形的一半　BEFLPRS

長寬比約 4:3　AVXYHKNUTZ

約略為正方形，D 的圓弧與 O 相重疊　OQCGD

字寬最寬，超出正方形範圍　MW

Proxima Nova

ABCDEFGHIJKLMNOPQRSTUVWXYZ

AHNODCSER MOB

這款字體，就像是用圓規與尺所畫出來的，也就是所謂的「幾何造型的無襯線體」。O 因為接近正圓形所以較寬。E 等字母也略寬。

DIN Next

ABCDEFGHIJKLMNOPQRSTUVWXYZ

AHNODCSER MOB

這款字體即是所謂「工業風格的無襯線體」。O 更接近橢圓形。而將 ODC 和 SER 這兩組的字寬相互比較，幾乎沒有明顯不同。

Stone Sans II

ABCDEFGHIJKLMNOPQRSTUVWXYZ

AHNODCSER MOB

這款字體的 O 也接近正圓形，不過不像用圓規繪製，反而比較像古代羅馬時期的碑文上會出現的 O，也帶有點歐文書法的味道，可說是「人文主義風格無襯線體」的最佳範例。

幾何造型的無襯線體

目標
製作以圓和直線為基礎構成的無襯線體，並除去不自然的部分和不協調感。

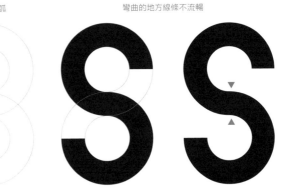

與 H 相同粗細的兩個圓弧　　　　　　　　　彎曲的地方線條不流暢

以「沒有手繪的線條、最幾何的幾何造型」的想法嘗試出來的結果。以與 H 的直畫相同粗細的線條繪製出的兩個圓弧，相交之處出現不自然

的轉折點（三角形標記處）。原本以為會是一個漂亮的字母 S，但不協調感之處難以忽略。

HOS　　黑色過重　　SO　　減輕黑色過重的感覺

那麼粗細的問題呢？長寬比 4：3 的大寫字母 H 與 O 雖然都經過錯視補正的調整，但將 S 放置在旁邊時，會發現粗細相同的 S，看起來某些部

分仍然過粗。適度地將線條修細，並讓轉彎處的彎曲程度較為緩和，再讓下半部比起上半部稍微大一些後，終於提升了視覺上的安定感。

HER

套用前面 H 的直線筆畫與橫線筆畫的關係來繪製字母 E。讓 E 中央橫線的位置與 H 相同，但在字寬部分比 H 稍窄一些。R 的字寬設定與 E 相同，而右上的曲線使用半圓形，留下幾何感。右下往外延伸出去的 R 腳則稍微超出上方的半圓，讓 R 有站穩的安定感。

與 H 相同粗細的小寫 o　　　　將筆畫較細的小寫 o 與直線相交之處的黑色稍微縮減後的 b

OobHob

與 H 相同粗細的小寫 o ＋ 直線筆畫

小寫字母的部分，同樣地保留幾何造型的特徵。如果直接將大寫 O 縮小成小寫 o，會發現粗細不變的狀況下，半徑較小的小寫字母的字碗會變得太小，因此直線筆畫及圓弧的粗細都需要再調整。不過到底要修正到多細才恰當呢？根據做為參考的線段粗細不同，修正方式也會有所變

化。小寫差不多是大寫的直線筆畫縮細 85% － 95% 左右。而 b 的直線與圓相交之處因為錯視現象的關係，看起來也會較粗。要讓字體像是只以直線及圓弧構成的樣子，些許的調整仍是必要的。

工業風格的無襯線體

 目標 > 做出如右圖中如工業製品般有著縝密的骨骼架構的字體，有 19 世紀工業革命時的活字字體特徵。

H 大致上沒有太大的差異，不過 O 就有明顯的不同。四個角些許向外擴形成蛋型後，多了一點在 19 世紀被稱作「Grotesque」(怪誕體) 的無襯線體的味道。不過在圓弧與直線的相交處仍不太圓滑 (藍色 ▲ 標記處)

調整為蛋型後的 O

HOH

將 O 的直線部分調整成較緩和的曲線後，就更有安定感了。肉眼看來字寬與 H 大致相同，但實際上稍微更寬一些。

以 O 的曲線為基準製作的 S 和 C

OSCSC

兩個 S 與 O、C 不相容的範例

OSC
OSC

將線段切口稍微傾斜的樣子　　將切口做成水平的樣子

要製作與 O 相同調性的 S，大致上就會像上圖的樣子。S 稍微向四個角擴張一些，而字母 C 是擷取 O 的一小部分製作的。對於一個無襯線體，找出 O 與 S 相同調性的曲線是非常重要的。上圖最右邊較小的圖例，

是有著工業化特徵的 O 和 C 夾著幾何造型的 S，以及相反的例子。從這兩個例子就可以明顯看出，即便都是無襯線體，曲線的調性不同，呈現的個性也不相同。

HMHM

字寬較窄的 M　　　　　字寬拉大後變得洗練大方

字母 M 該怎麼製作才好呢？如果想帶有 19 世紀「Grotesque」的氛圍的話，字寬的部分則建議設定較窄一些。直線與斜線相交之處雖然看起來黑色重了點，卻也可以刻意保留這樣的味道。但如果想要多一些現代感的話，稍稍增加字寬，讓上述的黑色部分不要太過搶眼即可。

人文主義風格的無襯線體

目標 ▷ 製作出與前兩者不同，接近古代碑文及羅馬體的骨骼架構，但有著優雅弧線、帶有高級感的無襯線體。

HOSMJ MOS
MJS

調性不合的 O 和 J

整體提高線段粗細的對比度。注意字母 O 並不是左右對稱。S 的曲線線條更和緩而流暢。M 的左右則是明顯向外擴張，更有古典的味道。大部分帶有古典情調的字體，字母 J 的尾端都會往下超出基線。從上圖右側

小圖中的 O 和 J，是較有幾何感及工業感的設計，和 M 與 S 相比之下曲線調性明顯不同。

一般的 E 和 R　　　　　　　加入手寫感的變化版

SER SERRR

先製作 E 與 R。將原本字寬就較窄的字體刻意弄得更窄，是羅馬體的特徵。第二個 E 更加入了以平筆書寫橫線筆畫時會自然產生的斜口。R 的切口也可以透過配合 E 的斜口傾斜等方式統一調性。

運用相同元素增加一致感

nnaa Sans

拋棄用圓規等繪製出來的弧線，以有著自由度的手繪線條為主來製作小寫字母。不過，也不是隨意以喜歡的各種形狀來製作。如同書寫時手的

運筆軌跡，各個字母在遇到相同的轉折處時，沿用一樣的元件去製作是很重要的。像是 n 與 a 能通用同一曲線。(如上圖)

EhbEhb

只要讓小寫 h、b 左半部的直線筆畫高出大寫字母的字高，就能營造出帶有古典優雅風格的字體比例。此外，將設計在大寫字母上的平筆書寫特徵融入小寫字母也沒有問題。直畫上方的切口角度，就是手握平筆書寫時的角度。不過 h 的垂直筆畫下切口，建議保持水平，視覺上才會安定。

分別製作這三種類型的無襯線體後，應可以領會到，雖然都是無襯線體，只要改變曲線調性及字寬設定，就會產生各種不盡相同的個性，以及察覺出不同風格混搭時會產生的不協調感。在製作字體時，並非逐字製作出一個個字母，而是像上面步驟般，每當完成一些字母，就一邊嘗試組合字母，一邊檢查有無不太協調的部分，透過組合調整來達到視覺上的統一。

▶

下一回：
挑戰草書體（Script）

Proxima Nova 為 Mark Simonson 的註冊商標。ITC Stone 為 International Typeface Corporation 的註冊商標。DIN Next 為 Linotype GmbH 的註冊商標。

這個是誰設計的？

取材・文／渡部千春 Text by Chiharu Watabe
翻譯／廖紫伶

企業標誌篇 01
Tombow 鉛筆的商標圖案和企業標誌

包裝、企業標誌等生活中隨處可見的東西，
到底是誰設計的？又是怎樣設計的呢？
以此為採訪主題的連載專欄「這個是誰設計的？」
在設計雜誌連載了八年之後，
以「企業標誌篇」為主題在本雜誌重新復活了！
本次要為各位介紹的是 Tombow 鉛筆的新企業標誌。

斬新的 Tombow 鉛筆商標圖案和企業標誌。
企畫／八木祥和、田中卓 (博報堂)
藝術指導／佐佐木豐 (Nippon Design Center)、Simon Browning (Hester Fell)
Tombow 品牌及企業標誌設計／太田岳 (Nippon Design Center)

在 2011 年 9 月時，文具製造商「Tombow 鉛筆」推出了新的商標圖案和企業標誌。由於這間文具製造商在商品產量、工廠、印刷品等各方面均大幅成長中，因此該公司在新產品等方面依序導入了新商標，並在 2013 年，也就是該公司創立 100 週年時，針對所有產品做了企業識別的設計整合。

這其中最大的變化，就是 Tombow 商標的復活新生。在此之前，蜻蜓商標雖然有印在鉛筆等商品上，卻沒有全面使用。因此，負責設計的 Nippon Design Center 太田岳先生表示，活用這項珍貴的資產，就是本次更新企業識別的目標之一。

「首先，MONO 橡皮擦或口紅膠等產品，雖然是人人都知道的品牌商品。但卻有很多消費者不曉得這些都是出自『Tombow 鉛筆』。因此必須讓消費者認識 Tombow 這個企業品牌。」

進行企業識別整合時，有時會使用具體的圖像，有時不會使用。以 Tombow 鉛筆來說，使用人人都知道的蜻蜓圖案是比較有利的。使用一目了然的東西能提高傳達的效率，因此我建議他們絕對要使用這個商標圖。」

以前為了表達過去生意人的心意，商標圖的蜻蜓頭部是朝下的。現在為了表現企業努力向上的姿態，新商標圖將頭部改為朝上。翅膀的形狀除了表示無限大之外，另外還仿照鉛筆的「書寫」動作，以一筆成形的感覺，從左上到右下，用輕盈的線條勾勒出翅膀的輪廓。顏色則繼承舊有的胭脂紅，延續紅蜻蜓的形象。

企業標誌是在商標圖案決定之後才進行設計。「文字不需要太過設計。因為，對 Tombow 鉛筆來說，蜻蜓的形象就是主角。用蜻蜓圖案作為形象的訴求，文字只是為了補足整體意義而已，所以選擇跟這個圖案相合的字體來設計文字。」太田先生說道。

TOMBOW 這個文字如果全部用大寫的話，會讓人有沉重的感覺。所以改用大小寫組合的方式設計，顏色也由黑色改成灰色，帶來如蜻蜓般輕盈的印象。

「對於像 Tombow 鉛筆這樣在市面上推出實質商品的製造商，我會將商標圖和企業標誌合在一起，做成企業識別標誌並放入商品中。希望能藉由這種作法，讓消費者對這個商標產生『是 Tombow 鉛筆的產品耶！』這種品質保證的安心感。」對於 Tombow 鉛筆的新企業識別整合，太田先生充滿期待。

一部分商標提案的設計圖。從頭部朝上到朝下，從使用具體圖案到光用翅膀形狀讓人聯想、彷彿竹蜻蜓的設計。在決定商標圖案之前，提案的數量不計其數。

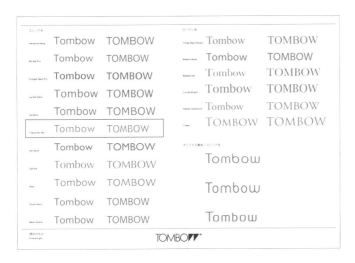

企業標誌的確認。從既有的字型中選出幾種做為候補，然後依照字型與商標圖案的相合性、優缺點等重點來篩選。最後決定使用 Trebuchet MS 字型。

在名片等使用的字型方面，日文字型使用 ShinGo Pro（新ゴ Pro）和 Ryumin Pro（リュウミン Pro），英文字型使用 Helvetica Neue 和 Times New Roman。這邊選用的是文字有各種粗細，即使在 Windows 上也方便使用的字型。

新企業識別標誌的使用示意圖。名片上的日文字型使用 ShinGo Pro（新ゴ Pro），英文字型使用 Helvetica Neue。

加上商標之後的示意圖

What's Web Font

文／山田晃輔ヤマダコウスケ（PETITBOYS）
編修、翻譯／柯志杰（But）

淺談網頁字型

網頁字型技術，讓文字資料也能夠以字型表示。最近，日文的網頁字型服務也日漸充實，已經能正式使用在各種用途上了。在這裡將介紹網頁字型的基本概念與最新動向。

出現用語解說

WOFF
Web Open Font Format 的簡稱，為了網頁字型而研發的新字型形式。可與 Firefox、Chrome、Safari、Opera、Internet Explorer 9 以上版本等瀏覽器相容。

EOT
Embedded OpenType 的簡稱。從 Microsoft Internet Explorer 4 的時代就已存在至今的網頁用字型形式。現今多為了舊版 Internet Explorer 而使用。

終於到網頁也能自由選擇字型的時代了

網站設計的工作現場可說是日新月異，時時刻刻都有新技術出現，不停急速地進化。而近年在海內外備受矚目的技術之一，就是能夠在網頁上自由顯示字型的「網頁字型」（Web Font）技術。

雖然一直以來，我們在設計網站時就經常使用各種字型，但這些文字其實是被「圖片化」成 GIF、JPEG 等圖檔類型。這樣的文字，瀏覽時無法自由放大縮小，也無法複製貼上，嚴格來說應該稱不上是「文字」才對。對於網頁設計師來說，只是為了要使用特定的字型，要不斷開啟 Photoshop 之類的繪圖軟體，打好字再截圖、貼到 HTML 裡，還要設定 alt 屬性等等，手續相當繁雜。

為了自由使用字型，還有最終手段，乾脆動用 Flash 或 PDF 的方式。但如同大家所知道的，這樣的做法對於 Google、Yahoo! 的搜尋引擎來說，在 SEO（搜尋引擎優化）對策上效果相當差。但是，利用網頁字型服務，文字就可以直接使用普通的純文字資料，無論對於網站的瀏覽者還是製作者來說，都是很大的優點。

過去的網頁上，若是使用者電腦中沒有該字型就無法顯示。

使用了網頁字型後……

使用了網頁字型的網站，即便使用者沒有該字型也能顯示。

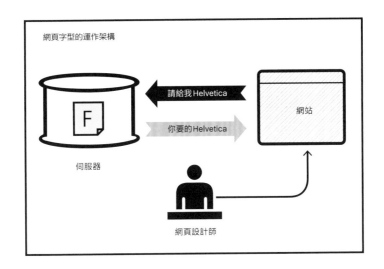

網頁字型的運作架構

請給我 Helvetica

你要的 Helvetica

伺服器

網站

網頁設計師

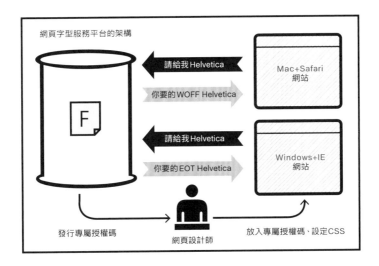

網頁字型服務平台的架構

請給我 Helvetica

你要的 WOFF Helvetica

Mac+Safari
網站

請給我 Helvetica

你要的 EOT Helvetica

Windows+IE
網站

發行專屬授權碼

網頁設計師

放入專屬授權碼、設定CSS

網頁字型的基本架構

現在多數的網站，在 Windows 環境下多是以「新細明體」、「微軟正黑體」，在 Macintosh 環境下則是以「黑體 - 繁」等系統字型顯示，為什麼在網站上無法使用其他字型呢？這是因為網站呈現時，是在閱覽者端的設備上進行處理。不只是字型而已，例如版型也都是在閱覽者的使用設備下處理的。

例如，網頁設計師將內文設定成「思源黑體」。因為網頁設計師自己的電腦上有安裝思源黑體，顯示起來一切正常。但是在沒有安裝該字型的經銷商、客戶、一般訪客的電腦上，就只能以前述那些系統字型顯示。雖然很多設計師大概都會安裝思源黑體在自己的電腦上，但是網站訪客終究有 9 成是一般人，所以說指定非系統字型，到頭來變成只是一種設計師自我滿足的行為罷了。

那麼，既然訪客的電腦裡沒有那套字型，就把字型資料直接放到伺服器上，讓訪客的瀏覽環境下載顯示吧。這就是所謂的「網頁字型技術」（如上圖）。

歐美的網頁字型服務

把字型資料放到伺服器上本身不是件太困難的事情，但是隨便把自己持有的字型檔放到伺服器上，是違反字型廠商的授權協議的。因為只要把字型檔放到網路上，很容易被第三者任意下載、複製而廣為流傳，這會對字型業界的商業模式造成劇烈衝擊。因此，包括國外的字型廠商，才會一直以來對於網頁字型技術就頗為抗拒。

而「網頁字型服務」，即是應運而生的另一種嶄新的商業模式。歐美如今已經有非常多相關的類似服務業者，包括知名的網頁字型服務如 Typekit、Fonts.com Web Fonts 等。

服務架構簡單來說，網頁字型服務業者會將所有字型放在單一伺服器上納管，註冊用戶則是將自己被配發的專屬授權碼與相關的樣式表(CSS)設定資料寫在 HTML 裡，就能夠使用服務端提供的任意字型。在這樣的架構下，一來是字型資料能受到保護，比較不容易下載；另外，針對不同的 OS 或瀏覽器需要提供 WOFF(見 p.94)、TrueType、OpenType、EOF(見 p.94)等不同網頁字型格式的問題，也能由服務端統一處理。對於字型廠商來說能夠更安心，對於設計師與訪客來說也相當便利。

而詳細的服務內容，隨著不同的業者有各種方案設計。有的業者提供眾多廠商的字型供選擇，也有以單一字型計價的服務，或是隨著方案的不同，調整可用的字型數量、可登錄的網域數量等等，詳情請參考各家網頁字型服務業者的網站(下表)。

Typekit	**Fonts.com Web Fonts**	**WebType**	**Google Web Fonts**
typekit.com	www.fonts.com/web-fonts	www.webtype.com	www.google.com/webfonts
費用：免費～每年 99.99 美元，另有企業方案	費用：分 月、年、三 年期，從 FREE 免費方案至 MASTER 方案，每月 5 美元～ 100 美元。	費用：可免費試用，正式方案從每年 20 美元至每年 400 美元以上不等。	費用：免費
FontFont、Adobe、ParaType、Underware、DSType、T.26、HVD Fonts、Veer 等	Linotype、ITC、Monotype 等	Font Bureau、Monotype、以及 Ascender 等	Sudtipos、LatinoType、Fontstage
網頁字型服務的先驅者，整合並提供了非常多字型廠商的產品，並提供相當簡易好用的字型搜尋功能與管理工具 (Typekit Editor)，對於瀏覽器彩現效果的技術層面也持續精進。2011 年被 Adobe 併購後，今後的發展相當值得注目。	最大特色是提供有 Helvetica、Univers、Frutiger 等多數非常有名的經典字體。雖然價格會比別人昂貴，但也確實擁有別人難以追隨的高品質字型產品。同時也在持續擴充更多字型廠商，亦有部分中日文字型。	歐美知名字型廠 Font Bureau 參加的 WebType。雖然參加的廠牌不多，但是能夠使用到 Font Bureau 的 Interstate、Benton、Ibis RE 等流行字型也是很有吸引力的。	呼風喚雨的 Google 所提供之免註冊、完全免費網頁字型服務。雖然適合專業使用的字型很少，但任何人都可以免費使用是一大特點，常被用在網站的部分區塊或試用。如果您想先嘗試使用網頁字型，Google Web Fonts 值得推薦。

（2016 年 3 月資料）

歐美網頁字型使用範例

Atlantis World's Fair
lostworldsfairs.com/atlantis

The New York Times Opinion Pages
lostworldsfairs.com/atlantis

Story of the 100,000th Big Cartel Store
100k.bigcartel.com

各網頁字型服務公司提供的範例集
→ www.myfonts.com/topwebfonts/　→ typekit.com/gallery

中文網頁字型服務的出現會帶來什麼改變？ 編修 / 柯志杰（But）

雖然網頁字型在歐美已相當成熟，但在中文世界裡還是遲了一步，但總算是開始有提供中文型的網頁字型服務陸續出現，網頁字型技術也逐漸被認識。中文網頁字型服務慢上歐美一大截，是因為有很大的技術門檻：因中文字數量真的太多了，字型檔案相當龐大。歐美網頁字型服務提供的歐文字型，多半只需數十 KB 的傳輸量，即使從外部伺服器下載，網頁載入時也幾乎感受不到時間延遲，但好幾 MB 的中文字型就是另一回事了。多數中文網頁字型服務現在使用的是「動態子集化」技術，在網頁被開啟時，就瞬間分析網頁裡使用到的文字，動態產生出只包含這些文字的字型檔案。因此，比起歐文網頁字型，雖然多少會有些時間延遲，但已能快速顯示出中文網頁字型了。此技術對於檔案龐大的中文字型來說可說是必備技術，幾乎每個業者都使用了類似機制。隨著中文網頁字型服務崛起，今後想必會逐漸了解哪些字型是適合在瀏覽器上閱讀的，更或許會有字型廠商專門為網頁字型開發最佳化的字型也不一定。無論如何，中文的網頁字型服務仍然還在創始期，由於多數業者提供了免費試用方案，希望大家都來試用看看網頁字型吧！

justfont
www.justfont.com

費用：348 元起 / 年（個人）、588 元起 / 年
域思瑪、書法家、新蒂等

第一個提供繁體中文網頁字型服務的業者，也是首先並唯一引進含適合螢幕閱讀之高品質「信黑體」的平台。多年來致力於推廣網頁字型應用，成績有目共睹。提供多數王漢宗、思源黑體等共享字型與少數高品質 VIP 字型（如信黑體），近年持續擴充書法字型與手寫字型上線，亦已著手自行開發「金萱」字型。

iFontCloud
webfont.arphic.com

費用：499 元起 / 年（個人）、5000 元起 / 年
文鼎字型等

深耕國內字型領域多年的文鼎科技自行提供的網頁字型服務。提供品質一致的各種內文基本字型，例如明、楷、黑、圓、仿宋、隸書各種基本字型都提供多種字重，選擇相當豐富。近年開始提供適合螢幕顯示的 UD 字型。

TypeSquare
typesquare.com/zh_tw

費用：630 元起 / 月

Morisawa、TypeBank、Font Bureau、文鼎、SANDOLL 等

日本最大字型廠商森澤的網頁字型服務。費用看似高，因只提供商用高用量方案的緣故，若以 PV（page view，網頁瀏覽數）單價計算其實算低，適合商業用途、流量大使用者。除提供森澤、TypeBank 的日文字型外，亦提供文鼎字型（繁體、簡體），及大量商用級的英文、韓文字型等，總數量超過 1000 套字型可選。適合需要處理多語言的網站。

Morisawa（森澤）的雲端字型服務進入台灣市場！

在日本最大的字型業者森澤於 2012 年 2 月 22 日推出「TypeSquare」雲端字型服務。由於該服務希望未來應用不僅限於網站上，故刻意不用「網頁字型」而以「雲端字型」的名稱推展服務。雖然在台灣市場，TypeSquare 加入前已有許多競爭業者存在，但是森澤提供大量日本經典字體，其中有多種也廣受台灣設計師喜愛，如「Ryumin」、「A1 明朝」、「Folk」等。如今台灣用戶都可以合法在網站上使用這些字型了。尤其是 TypeSquare 不只提供森澤自己的字型產品，更提供 CJK（中日韓統一表意文字）完整的解決方案。有文鼎科技提供的繁／簡體中文字型、韓國 Sandoll 公司提供的韓文字型，以及 Font Bureau 提供的多種歐文字型等，總共超過 1000 款以上。以往，企業若有建置各國語言網站，由於少有網頁字型服務提供多語言的解決方案，往往因需要分別與各國當地的網頁字型服務簽約過於麻煩而打退堂鼓，放棄採用網頁字型服務。因此，TypeSquare 能協助跨國企業更易建置多語言網站，亦能有效節省使用網頁字型的成本。至於定價方面，相較於 justfont 提供個人 VIP、每年 5 萬 PV（網頁瀏覽量）的低門檻方案，TypeSquare 只有每年 300 萬 PV 起跳的方案，對於個人網站或小型工作室，或許進入門檻較高。但對高用量用戶而言，PV 單價則相當便宜。

　　無論如何，網頁字型對於中文網站來說仍然才剛起步，可能有多數網頁設計師還不太了解，或是沒有使用過網頁字型。由於每個業者都提供有免費試用方案，我們相當鼓勵網頁設計師註冊一個試用帳號，親自體驗看看網頁字型的美好！

About Typography

文 / 張軒豪　Text by Joe Chang

Vol.01
字體排印與閱讀經驗設計

當我們談到字體排印（Typography），我想從字體排印最主要的功能需求──「閱讀」談起。德國的設計大師 Otl Aicher 曾經在他的《Typographie》一書中提到：「閱讀的效率，是字體排印的主要指標。」如果詳細地去分析「閱讀」這個動作，其實是由一連串極細微、複雜的下意識行為所構成的，而在最前線也是與閱讀互動最密切的，就是我們的「人眼」。人的眼睛其實是很傲嬌的，任何不好閱讀、不易閱讀的資料，都容易使我們的眼睛疲累，或是使我們的大腦產生拒絕閱讀下去的想法。字體排印的目的是給可視者一個好的閱讀體驗，所以了解人眼與大腦在閱讀中的動作，便是了解字體排印原理的第一個環節。

圖 1：閱讀時的視覺區域，一般而言在一段文字中最清晰的辨識範圍約莫四至五個漢字。

圖 2：閱讀掃視時的眼睛動作，在視線移動時目光會在不等距離間作短暫停留。

閱讀與眼睛的動作

當我們進行閱讀時，眼睛會沿著文字行間做跳躍性的「掃視」，在這個掃視的過程中，我們的目光會快速移動，並且在不等的距離間作約莫 0.2 至 0.4 秒的停留。在這極為短暫的停留時間，我們的大腦便會開始辨認映入視網膜的文字，並且消化其中的內容。（圖 1）

而這個在閱讀時眼睛「掃視」的範圍和停留的時間會因人而異，平時我們的眼睛可視範圍約莫接近 140 度，但由於眼睛結構的關係，用來辨別色彩、細節和聚焦視感的視錐細胞，主要分

為了能使光線聚集到一點，它

圖 1

為了能使光線聚集到一點，它們必須被折射。折射的多少取決於觀察物體的距離。一個遠的物體要求晶體的曲折程度要小於近的物體。很多折射發生在具有固定曲率的角膜上，同時根據折射的要求通過調節肌肉來控制晶體完成剩下的折射。

圖 2

布在視網膜的中央窩，也因為如此，這部分負責了「感知內容」的功能。所以在我們閱讀時，會讓影像聚焦在中央小凹的部分，注意力集中在視覺區域中心使文字銳利且清楚，以便我們讀取文字內容。而成像離開中央窩越遠，視錐細胞越少，影像則越不清晰，雖然仍是可視範圍，但未必能辨識物件或文字是什麼。（圖 2、3）

　　雖然視覺與眼睛的動作是基於人眼構造，但閱讀「掃視」的範圍和速度會受到很多因素所影響，像是閱讀習慣、內容的熟悉度還有字體排印。所以當我們閱讀到比較複雜的文句結構，或是不熟悉的詞彙或語言時，掃視時停留在注視點的時間不但會延長，甚至會跳回前面的句子再重新閱讀。而在字體排印上也亦然，不適當的字距、字體或是標點符號的錯誤應用，都會影響我們閱讀的流暢性和速度。（圖 4、5）

圖 3：眼睛的構造，用來辨別色彩、細節的視錐細胞主要分布在中央窩處，所以我們讀取文字內容會集中在視覺區域的中心。

圖 4、5：為平時較不熟悉的內容主題，相較之下，閱讀的速度和節奏皆會受到內容影響而變慢。

臺灣人大多使用傳統的正體中文。由於義務教育的落實與戰後初期的強制推廣，中華民國國語是目前臺灣人之間最通行的主要語言，另外次要常見的語言為臺語與客家語原住民族語，由於中華民國政府與民間非常注重英語教育，且因日本曾在第二次世界大戰前統治臺灣的影響使部分年長者普遍能說日語，因此常見使用外國語言為英語和日語，本土語言與文字也大量吸收不少這些外來語，即使臺灣人使用與其他華人區域使用相同語言，但仍有相當不同差異。臺灣也保留了原始族群、原有省份的語言、方言與外來語言。如臺灣原住民族各族的語言、方言閩南語、客家話以及其他各省的方言，其中以閩南語與客家話為大宗。

最早演化出有眼睛原型的動物是在約六億年前，寒武紀大爆發時。這些動物的最近共同祖先有視覺需要的生物化學機能，動物門的分類共有 35 種，其中有 6 個門中的 96% 種的動物有較複雜的眼睛。在大部份的脊椎動物及一些軟體動物中，光可以進入眼睛，投影到眼睛後面，對光敏感的細胞，稱為視網膜。視網膜中的視錐細胞（偵測顏色）及視杆細胞（偵測亮度）偵測光線，轉換到神經上的信號。視覺信號藉由視神經傳送到大腦，這類的眼睛多半是球形的，其中有透明的膠狀物質，稱為玻璃體，前面有對焦的晶狀體及虹膜，虹膜周圍肌肉的伸展及收縮會改變虹膜的大小，因此調整進入眼睛光線的多少，若有充足光線時，也可以減少像差。

可讀性與易讀性之於大腦與眼睛

除了眼睛的動作之外，也需要透過大腦吸收文字的內容，才構成完整的閱讀行為，所以閱讀與大腦也是密不可分的。而為了能讓大腦能專注了解閱讀的內容，除了環境或是不可抗拒的外力，屏除在版面上會影響閱讀的因素，就是字體排印的任務了。

在字體排印上常常會以「易辨性」（Legibility）、「易讀性」（Readability）來做為閱讀效率的評斷指標。其實各方對易辨性和易讀性的解釋略有不同，由於我們以眼睛與視覺來做為討論字體排印的出發點，所以在此引用被稱作「視科學之父」的 Matthew Luckiesh 對於易辨性和易讀性的解釋：Luckiesh 定義易辨性為「文字被清楚識別的速度」（speed of letter or word recognition），而易讀性則為「閱讀的舒適度」（reading comfort）。Luckiesh 的說法，剛好就把易辨性與易讀性與大腦和眼睛連結起來：易辨性和大腦在閱讀時能否流暢地判讀文字有關，易讀性則和眼睛在閱讀時是否易感到疲累有關。

易辨性和易讀性的優劣與「眨眼」這項生理運動息息相關。眨眼實際上是一種保護性動作，除了可以保持角膜和結膜的濕潤，還能使視網膜和眼睛周圍的眼輪匝肌獲得暫時的休息。眨眼雖然看似隨機式的下意識動作，但在閱讀時眨眼是有其行為模式的，當我們在閱讀時，人眼的眨眼率，會因為專心在閱讀這項動作而降低。眨眼的時間雖然非常短暫，但這個動作仍然會產生閱讀節奏的暫停，所以大部分我們眨眼的時機會落在句子結尾、換行或是確認內容等地方，但當我們遇到難以閱讀的內容、惡劣的閱讀環境或是易辨性與易讀性不佳的情況時，閱讀時間與眼輪匝肌的活動會隨之增加，眼睛就容易產生疲勞感，眨眼率也隨之升高，進而影響到閱讀的節奏和經驗。

圖 6：非慣用的語言也會影響到我們閱讀的流暢度。

The first proto-eyes evolved among animals 600 million years ago about the time of the Cambrian explosion.The last common ancestor of animals possessed the biochemical toolkit necessary for vision, and more advanced eyes have evolved in 96% of animal species in six of the ~35 main phyla In most vertebrates and some molluscs, the eye works by allowing light to enter and project onto a light-sensitive panel of cells, known as the retina, at the rear of the eye. The cone cells (for colour) and the rod cells (for low-light contrasts) in the retina detect and convert light into neural signals for vision. The visual signals are then transmitted to the brain via the optic nerve. Such eyes are typically roughly spherical, filled with a transparent gel-like substance called the vitreous humour, with a focusing lens and often an iris; the relaxing or tightening of the muscles around the iris change the size of the pupil, thereby regulating the amount of light that enters the eye, and reducing aberrations when there is enough light.

字體排印與閱讀經驗設計
也會與時俱進

字體設計師 Zuzana Licko 曾經說過：「字體不是生來就可被我們所辨識，而是人對於文字結構的熟悉而讓字體具有辨識性。而許多研究也證實，人在讀到常閱讀的字體時，可以得到最好的閱讀經驗。」當然這樣的論點也不只限於字體，當人閱讀到越熟悉的主題、語言甚至是版面設計時，我們的大腦和眼睛會直覺地從既有記憶和習慣來幫助我們更容易、更快速吸收文字內容。

這跟我們現在在設計網頁或是應用軟體時常提到的「使用者經驗」和「使用者介面設計」的準則類似。透過使用者介面的設計加上對於使用者習慣的分析，引導使用者能夠以最直覺的方式來操作，就能得到更好的使用者經驗。但也因為設計的使用者是「人」，人是會因為環境或是時間而改變或進化的。使用者習慣會隨著時代演進，字體排印的標準和規則也會因此而有所不同。

但不論時代和人類如何變化，字體排印的準則如何不斷調整，字體排印的目的仍然會是相同的。字體大師 Adrian Frutiger 曾用湯匙做為例子，他說：「當你記得你午餐時所使用的湯匙形狀，那麼那支湯匙的設計應該是不良的；而湯匙跟文字都是工具，一個功能是舀取食物，另一個則是擷取資訊……一個好的字體排印設計，應該是璞美且平實，閱讀起來舒服且不受干擾。」字體排印應著實扮演呈現資訊的角色，並且依照不同的格式和應用而有所調整，以最容易以及直覺的方式引導閱讀的人了解文字的內容，這也就是字體排印最重要的功能。

圖 7、8：過小和灰度過淡的文字顏色會影響到易讀性，為了要辨識內容的文字，會下意識使用眼輪匝肌來增加眼睛張開的時間，也容易帶給眼睛疲勞感。

最早演化出有眼睛原型的動物是在約六億年前，寒武紀大爆發時。這些動物的最近共同祖先有視覺需要的生物化學機能，動物門的分類共有 35 種，其中有 6 個門中的 96% 種的動物有較複雜的眼睛。在大部份的脊椎動物及一些軟體動物中，光可以進入眼睛，投影到眼睛後面，對光敏感的細胞，稱為視網膜。視網膜中的視錐細胞（偵測顏色）及視杆細胞（偵測亮度）偵測光線，轉換到神經上的信號。視覺信號藉由視神經傳送到大腦，這類的眼睛多半是球形的，其中有透明的膠狀物質，稱為玻璃體，前面有對焦的晶狀體及虹膜，虹膜周圍肌肉的伸展及收縮會改變虹膜的大小，因此調整進入眼睛光線的多少，若有充足光線時，也可以減少像差。

▲ 圖 8　　　　　　▼ 圖 7

最早演化出有眼睛原型的動物是在約六億年前，寒武紀大爆發時。這些動物的最近共同祖先有視覺需要的生物化學機能，動物門的分類共有 35 種，其中有 6 個門中的 96% 種的動物有較複雜的眼睛。在大部份的脊椎動物及一些軟體動物中，光可以進入眼睛，投影到眼睛後面，對光敏感的細胞，稱為視網膜。視網膜中的視錐細胞（偵測顏色）及視杆細胞（偵測亮度）偵測光線，轉換到神經上的信號。視覺信號藉由視神經傳送到大腦，這類的眼睛多半是球形的，其中有透明的膠狀物質，稱為玻璃體，前面有對焦的晶狀體及虹膜，虹膜周圍肌肉的伸展及收縮會改變虹膜的大小，因此調整進入眼睛光線的多少，若有充足光線時，也可以減少像差。

國外經常使用的字體

文／akira1975　翻譯／廖紫伶

Vol.01
無襯線字體

您是否有感覺到，自己老是使用差不多的字體呢？對於歐文字體非常了解的 akira1975，將在這個專欄中為各位介紹一些國外常使用的人氣字體。本次要介紹的是非常受歡迎的無襯線字體。

近十年來最常被使用的字體是？只要提出這個問題，通常都會得到 Gotham（Hoefler & Frere-Jones）這個答案。自從這個字體被用在美國歐巴馬總統的競選活動之後，就逐漸被人們廣泛使用。雖然這個字體以前就常被使用，但在競選活動後，使用的頻率越來越高。截至目前仍是非常受歡迎的字體。本次想以這類在國外受歡迎的字體為中心，來為大家介紹一些除了標準字體以外，最新或人氣很高的歐文無襯線字體。

akira1975

1975 年出生，任職於出版社。工作之餘也在字型販售網站「MyFonts.com」的論壇「WTF Fourm」及 Typophile 的「Type ID Board」等網站中擔任 Font ID（有人詢問廣告或雜誌 logo 所使用的是哪種字型時，負責解答的人員）。他在 WTF Fourm 的解答件數已多達 40,000 件以上。是 WTF Fourm 的版主之一。

1

幾何風格的無襯線字體

主要利用幾何學來設計的無襯線字體。實際上，因為要針對視覺錯視進行調整，所以無法完全按照幾何學去製作。最具代表性的字體之一為 Futura。

這類型最有名的字體之一，應該就是 Neutraface No.1 以及 Neutraface No.2 了（二者均為 House Industries 出品）。No.1 具有設計比較偏裝飾藝術風格（只要看該字體的大寫 B、E、R 就能一目了然），以及 A、M、N、V、W 等字母的角特別尖銳等獨特之處，是一種非常顯眼的字型。No.2 則壓抑其裝飾藝術風的特色，比較偏向一般的無襯線字體。Neutraface 也有粗襯線體（襯線字體的一種。具有比較粗、呈現塊狀的襯線）的版本。

Gotham
● 字體樣本

▼ 出自《GQ》雜誌

● 字體樣本
Neutraface

・其他字體

Proxima Nova (Mark Simonson Studio)	Raisonne (Colophon)
Verlag (Hoefler & Frere-Jones)	Planeta (Gestalten)
Calibre (Klim Type Foundry)	Julien (Typotheque)
Brandon Grotesque (HVD Fonts)	Platform (Commercial Type)
Brown (Lineto)	VF Sans (Terminal Design)
Dessau (Fountain)	Ano (Alias) http://alias.dj

※ 括弧內為字體製造商的名稱。請參照 p.73 - 80。

2

Grotesk 系的無襯線字體

這是起源於 19 世紀的一種古老風格無襯線字體。最具代表性的字體是 Akzidenz Grotesk 及 New Gothic。本次將為各位一併介紹以 Helvetica、Univers 為代表的新 Grotesk 系字體。

在這個領域最常被使用的就是 Akkurat（Lineto）、Knockout（Hoefler & Frere-Jones）、Chalet 1960（House Industries）這些字體。Akkurat 乍看和 Helvetica 很像，但 Akkurat 有兩個很大的差異：小寫 g 的位置較高（而且不是寫成 g，而是兩個○的 g），以及小寫 l 在基線附近彎曲。因為有這些差異，使得 Akkurat 雖然和 Helvetica 很相似，卻是一種讓人感覺更加柔和的字體。Knockout 雖然沒有義大利體，但字幅從窄到寬應有盡有，是一種很適合使用在標題上的 Grotesk 字體。Chalet 1970 和 Chalet 1980 雖然是幾何系的字體，Chalet 1960 卻被歸入 Grotesk 系這種字體類型。

順便提一下 Graphik（Commercial Type）這個字體吧！製作這個字體的設計師 Christian Schwartz，有許多非常著名的字體作品。其中 Graphik 長久被《Wallpaper》雜誌所用。此外 Schwartz 也因為將 Neue Haas Grotesk 字體數位化而廣為人知，此款數位化後的字型由 Monotype 發售。

▲ 上：出自《Codex》雜誌　下：出自《Lula》雜誌

▼ Wolff Olins > www.wolffolins.com

● 字體樣本

Akkurat
Knockout

· 其他字體

Galaxie Polaris (Constellation)	Replica (Lineto)
Founders Grotesk (Klim Type Foundry)	National (Klim Type Foundry)
Suisse BP Int'l (b+p swiss typefaces)	Whitney (Hoefler & Frere-Jones)
Supria Sans (HVD Fonts)	Benton Sans (Font Bureau)
Titling Gothic (Font Bureau)	Parry Grotesque (OurType)
	Fakt (OurType)

3

人文主義風格的無襯線字體

這種無襯線字體具有手寫風格。大寫字體受到羅馬碑文系文字影響。最具代表性的是 Gill Sans、Frutiger 等字體。

在這類字體當中,除了最標準的 Gill Sans、Frutiger、Myriad 字體之外,最常被使用的應該就是 Jeremy Tankard 製作的 Bliss (Jeremy Tankard Typography) 了。因為 Bliss 這種無襯線字體具有小寫 g 的位置較高,以及小寫 l 在基線附近彎曲等特徵,是款接受度和成熟度都很高的人文主義風格無襯線字體。Amazon 的 Kindle 商標也是使用這個字體。除此之外,在此類無襯線字體中 The Sans (LucasFonts)、FF Meta (FontFont)、FF Scala Sans (FontFont) 也相當受歡迎,經常被使用。

▲　出自《In Style》雜誌　　▼　出自《Martha Stewart Living》雜誌

● 字體樣本

Bliss　TheSans

· 其他字體

Cronos (Adobe)	Parisine (Porchez Typofonderie)
FF Kievit (FontFont)	Mundo Sans (Monotype)
Fedra Sans (Typotheque)	FF Milo (FontFont)
Auto (Underware)	Mr Eaves Sans (Emigre)
Freight Sans (Darden Studio)	Ideal Sans (Hoefler & Frere-Jones)

4

圓體系的字型

近期比較有名的此類字型有 FF DIN Round
（FontFont）、DIN Next Rounded（Monotype）、
Gotham Rounded（Hoefler & Frere-Jones）、
Proxima Nova Soft（Mark Simonson Studio）、
Gravur Condensed（Lineto）、Typ1451（Lineto）、
Naiv（Gestalten）、Chevin（G-Type）、FF Netto
（FontFont）、Gravostyle（Optimo）等。

　　雖然算不上是圓體系，但感覺柔和的無襯線
字體中，最具代表的就是 Barmeno（Berthold）
和 FF Sari（FontFont）。這兩個字體和 FF Dax
（FontFont）都是同一個設計師的作品。

　　另外，Omnes（Darden Studio）、FS Albert
（Fontsmith）、FF Cocon（FontFont）也是被廣
泛使用的此類字體。

▲　Wonder Wall > Wonder-wall.com

FROM MY HOME TO YOURS *homekeeping room*

Getting a Clean Start

e how Martha's new **HOMEKEEPING ROOM**—command central
the maintenance of her house—makes everyday tasks easier.

EN I FIRST BOUGHT my farm in Bedford
cade ago, there were many run-down
dings on the property. They have all
e been restored, altered, or demolished.
very charming structure, dating from
late 19th century, was a two-story stable-
age-goat shed that had stamped-concrete
rs, mahogany-stained horizontal wain-
ting, and a peaked roof.
he building, however, was a mess—
e were very small doors, few windows,
smelly interiors (goats had actually

been housed there), and the second floor,
a nice space, had no access from below
and no windows at all.
　We redesigned the building using the foot-
print and the shape but installed large dor-
mer windows, which gave light and air to the
second floor. We added new, larger doors to
the ground floor, put in two bathrooms, and
created a two-car garage, a bright central
room, and a storage room. A lovely stairwell
was built, affording access to the second floor,
which now houses a very good home gym. »

ROLL UP YOUR
SLEEVES
I recently transformed
part of my garage
into a homekeeping
room. It's very practi-
cal and a pleasant
place to spend time,
too. The space is not
large, but I have room
for tasks like polishing
this brass coffee table.

pieces of furniture
that are perfect for
holding supplies. This
one, above right, is
the cleaning station
Furniture in this story
by Martha Stewart
Living Craft Space
Gray, from Home
Decorators Collection
homedecorators
.com. For more source
information, see
the Workbook.

T BY *Martha Stewart* | PORTRAIT BY *Frédéric Lagrange* | PHOTOGRAPHS BY *Johnny Miller*　MARTHASTEWART.COM |

● 字體樣本

DIN Next Rounded

● 字體樣本

Omnes

· 其他字體

Brauer Neue (Lineto)
FF Strada (FontFont)
Stag Sans Round (Commercial Type)
Apex Rounded (Constellation)
FS Me (Fontsmith)
Co (Dalton Maag)
Foco (Dalton Maag)
FF Unit Rounded (FontFont)
FF Info (FontFont)
Hermes FB (Font Bureau)

▲ 出自《ArtReview:》雜誌
▼ 上：Danielle Evans 所著《Before You Suffocate Your Own Fool Self》
　　下：astön agency > www.aston-agency.com

5

標題專用的特製字型

截至目前為止，大家應該已經看到好幾款標準的無襯線字體了。接下來就為各位介紹幾種比較不一樣的字體吧！

　　SangBleu BP Sans（b+p swiss typefaces）是一種極細的字型。這種字型也有襯線體的版本。說到極細的字體，那就一定要提到 Fedra Sans Display 1（Typotheque）這個字型才行。它不僅是一種很細的展示用字體，還含有大量的合體字（例如 fi 或 fl 這種兩個字母所結合而成的文字）。另外還可以對應西里爾文字和希臘文字方面的使用。相反地，Fedra Sans Display 2 則是一種擁有極粗版本的字型。如果要找比它更粗的字型，那就是同樣都由 Typotheque 公司所出版的 Klimax，這款字體可說是粗到了極致。

● 字體樣本

SangBleu BP Sans

6

裝飾性更強的無襯線字體

Bree（Type Together）這種字型，是以該公司的 logo 字體為基礎所設計出來的字型。這種字型的小寫字母 g 和 y 的尾端會彎曲，感覺非常獨特。同類型的還有 Pluto（HVD Fonts）等字型。

　　如果要找裝飾性更強的字型，那麼建議使用 Brownstone（Sudtipos）。這是一種富含高裝飾性字體的單線字型（一種由鐵絲般的單一細線所繪製而成的字體）。另外也含有非常多的合體字和 Swash 花飾字體（常在書法系字型或襯線體字型中看到的字體，比普通文字更具強烈裝飾性）。

● 字體樣本

Brownstone
Bree

・其他字體

Los Niches (Umbrella)

Merced (Latinotype)

Elido (Kontour)

Satura (Fountain)

Circe (Paratype)

方形的無襯線字體

接下來要介紹的是方形的字體。其中最具代表性的字體是 Stainless（Font Bureau）、Klavika（Process Type Foundry）。Klavika 這個字體據說是 Facebook 商標的基礎。此外，Sebastian Lester 設計的 Neo Sans 和 Soho Gothic 字體（均是由 Monotype 發售）也非常受歡迎。Neo Sans 是由於 Intel 公司以這個字體製作了專屬版本而廣為人知。至於 Soho Gothic 則是經常活躍於雜誌等各種地方。

在這些看起來有方形感覺的字體中，若要列舉更加稜角分明的字體，最有名的莫過於 Foundry Gridnik（The Foundry）、Blender（Gestalten）和 United（House Industries）了。尤其是將荷蘭設計師 Wim Crouwel 的文字加以數位化後做出的 Gridnik 字型，更是廣泛被世人使用。Blender 字體和 Gridnik 很像，但感覺比較柔和。United 除了有多種字幅之外，還有模板字體版和粗襯線體版，是一種非常好用的字體。

▲　Anne Krarup > www.annekrarup.com

▲　Scottish Labour > www.scottishlabour.org.uk

● 字體樣本

Klavika　Neo Sans

· 其他字體

FF Unit (FontFont)
Stag Sans (Commercial Type)
Apex New (Constellation)
Sansa (OurType)
Flama (Feliciano Type Foundry)
T-Star (Gestalten)
Geogrotesque (Emtype Foundry)

以上快速為各位介紹了幾種無襯線字型。不過，平常總是有需要用到比無襯線字型更豪華的字體的時候吧，例如：要製作婚禮歡迎版的時候。所以，下次我打算以能在這種場合派上用場的字體為主題，為各位介紹幾種草書體字型（Script Font）。敬請期待！

TyPosters × Designers

Typography 海報「TyPoster」#1 by 聶永真：設計概念簡述
TyPoster #1 by Aaron Nieh: Concept Sketch/ Descriptions

《Typography 字誌》中文版每一期將邀請不同的設計師，發揮玩心設計一款
專屬海報供讀者收藏，並公開他們的發想脈絡。本期創刊號榮幸邀請到台灣
知名設計師聶永真，在此和我們分享他的設計概念。

用紙：貝爾敦沐棉紙 FKG1201，128g 米色澤 (此支紙即竹尾 Robert)
規格：Poster 33 X 50cm
印刷：正面用 888 特黑 + 滿版水性消光；反面則是 888 特黑 + 一燙霧
　　　面黑直壓。
附註：燙霧面黑請帶些許壓力，燙痕允許出現於另一面。

聶永真

設計師。台灣科大設計系畢，台灣藝大應用媒體藝術所肄。文化部遴選洛杉磯
十八街藝術中心駐村藝術家；第 21、25 及 26 屆金曲獎最佳專輯設計，作品多次
入選 Tokyo TDC Annual Book；瑞士國際平面設計聯盟 (AGI) 會員。

一、假設

在正在移動的紙面上寫字，寫好每一個字花 0.5 至 5 秒的時間，每個時間區段裡，又存在了兩個物體互相作用時各自不同快慢的速度，在紙上帶來了長度不同的位移痕跡，於是玩了一下這樣的寫字試驗。

寫好每個字都需要時間，當字完成的時候我們只會看到結果而看不見每個字因寫成時間而產生的視覺紀錄，頂多從字的結構筆畫判斷它被書寫時的快慢，從字的體態及版面上座落的位置產生視覺上的審美。我不太確定這種「成相」是不是類似編導式攝影的結果，我只是粗略地在想。

我們能自然感受到這個世界上的所有的東西、時間與空間都是相對的，當紙不動（無位移）而我們的手在其上動作而寫成一個完整視覺經驗認知下的文字組合；But，what if，這個世界裡沒有一個東西是不動的呢？（所謂不動，暫且定義是沒有位移，但它或許一直在原位置上以不同的象限方向變化著。）假設在這個人類建立起文化與文明的星球裡，一直以來每一個物件都有了恆常的正負速度以及同一象限內但不同方向的位移，它會讓文字的長相結果變得不一樣。

為了取得有效的辨識與約定俗成的訊息，唯有靠彼此約定控制自己的位移、停下來互相書寫在對方身上，才能藉語言之外的其他方法指認事物。

二、從第一個字開始

十幾年後重做由台灣「莎士比亞的妹妹們的劇團」導演 Baboo Liao 以馬奎斯《百年孤寂》(*Cien años de soledad*) 為本的舞台劇平面視覺；每一個圖像、每一道線條與每一筆語言都是摸索符號的實驗。劇作家周曼儂為該劇所撰寫的字提供了捏作形與象的道路：「他讀著，從第一個字開始，而那些字脆弱如粉塵，一經讀出便會消散。」

每個文明每個文學每個索驥，都是從指認事物的存在與不存在中展開。

He pleaded so much that he lost his voice. His bones began to fill with words.———Gabriel García Márquez

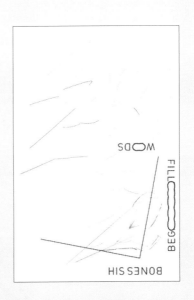

Type Event Report

2015. 11. 14 　文／蘇煒翔

一日學徒工作坊：

和小林章及日本手寫看板職人透過筆墨學字體

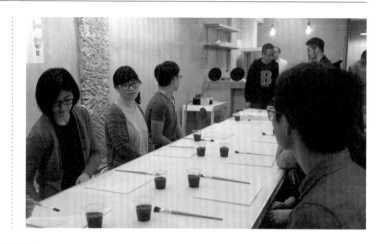

2015 年 11 月 14 日晚上，應邀來台為新書《街道文字》宣傳的作者——蒙納字體總監小林章以及大阪手寫看板職人板倉賢治、上林修，特地到了平面設計師兼日文譯者葉忠宜的工作室「卵形」，舉行了一場難得的「手寫字體一日學徒工作坊」。開放瞬間即報名額滿的這場工作坊，實在令人好奇當天實際景況如何，對吧？現在就讓我們一起看看吧！

在幽靜巷弄內慢慢探路，很容易就走到了發著昏黃柔光的卵形工作室。葉忠宜幾乎一整年挑剔苦思的空間，終於正式亮相。甚至特地搭上一次前所未有的字體活動，由三位非常重要的日本客人帶領：歐文字型設計師、蒙納（Monotype）字型總監小林章，以及大阪來的「看板師傅」——上林修與板倉賢治。這天晚上，十多名學員會成為三位先生的「一日學徒」。「學徒」名副其實，他們的功課沒有特別花樣，實際上就是拿著筆刷、沾上墨水，老實地在白紙上寫字。

與多數設計系學生一開始就與像素、滑鼠為伍不同。字體設計師通常會鼓勵：想精通字的技藝，最好的出發點就是從筆墨開始——不論那是歐文書法或看板文字。唯有如此，才能讓工具引領你發現文字造型的根源，知道哪裡該厚，哪裡該薄。稍早在台

灣出版的《字型之不思議》以及《歐文字體 1》，小林章都在在說明了這一點。而兩位職人更是靠筆墨度過漫長職業生涯的。他們很可能是日本最後一代純以手繪創作的看板師傅。

作為字型設計師，「字體散步」也是小林章的平時愛好。走在日本街道上，很容易發現圓體，其中大部分是手繪的。這普遍性不禁啟人疑竇：難道是因為圓體看來比較親切嗎？若是那樣，為什麼連警告標語也要用圓體呢？他

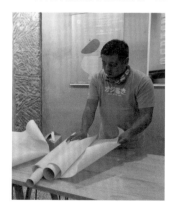

苦思不得其解，只好親自跑一趟大阪，拜訪上林修、板倉賢治兩位師傅，發現祕辛藏在書寫方式裡。圓體可能是相對容易用筆刷描繪的字體樣式，只要一轉，筆畫就能圓滿的收束，而不像黑體要反覆加工。這段訪談收錄在他最新著作《街道文字》內，中譯本於 2015 年中在台灣出版。

也是因為三年前葉忠宜發願奔走，台灣讀者才有辦法感受字型之「不思議」。現在，又得以藉此在街道上重新發現文字設計。更因如此，大阪的看板職人、德國來的日籍歐文字型設計師，與台灣設計青年（當然，還有一票工作人員）才能聚在一起。學員以設計相關學生與工作者為主，也有非本科系卻有志設計的人報名。講師陣容固然是吸引他們報名的主要原因，畢竟這機會真的很罕見：你不是每天都能遇到字型總監與看板職人一起講課的。

前菜：羅馬體書法

但更確切的原因是，在回歸基本蔚為風氣的時代，親自用手學習的理念簡直太吸引人了。當天參與者大概都會同意：毫無冷場。一開始小林章就趁著筆墨紙齊備，給大家上了物超所值的前菜：歐文羅馬體書法。當年小林章決定更深入學習歐文字體，到英國求學，就是從這樣的練習開始。他示範了 H、O、R、S 等字母的寫法。為什麼要特別示範怎麼寫小學程度的字呢？因為以「平筆」書寫，不同於直覺。若依一般書寫方式，不但會遇到障礙，寫來亦無美感。

光是下筆的角度，就要拿捏。連最簡單的 H，也要經過好多次練習。兩條豎筆，一道橫筆，要維持手的穩定都很困難。橫、豎筆的筆法也不同，造成橫筆細、豎筆粗的自然狀態。O 也不是打個圈圈而已。若想跟羅馬體一樣做出兩側肥厚、上下兩底纖細的造型，必然分兩筆書寫。而 R 則要整合剛剛學到的豎筆、彎筆，再學一個斜筆。羅馬體 R 的第三筆，不應寫得軟，而要有直線的力度，結尾再圓滑地收筆。S 應是最不符合直覺的，得分成三筆。首先將「脊椎」柔順地寫出。光要達到這種順暢感，就要練習許久，接下來兩筆，才分別以推、放的方式書寫。

看是一回事，但寫又是一回事。工程背景的楊承樺對文字設計本來就感興趣，也看過相關著作，基本原理大致了解。但等到實際拿起筆、沾上墨，筆刷與紙接觸的瞬間，還是會有奇異的陌生感，不知道該怎樣使力才好。

主菜：看板文字

好不容易跟平筆之間建立了熟悉感，馬上又要挑戰全新題目：漢字。有鑑於《街道文字》中探索的主要是圓體，今天的主題就順理成章也是圓體了。結構與筆型都更複雜，面對很可能是新手的學員，兩位師傅挑選比較簡單的幾個字著手：小林、水木、看板。

不過，沒有什麼事情是一開始就簡單的。

一般來說，寫漢字的筆刷應是傳統毛筆——也是台灣同學較熟悉的工具。但寫看板時，用的工具可能是油漆筆刷、平筆這類特殊工具。而看板尺寸的文字，可能至少需要兩筆才能繪出合理的筆畫寬度。第一筆畫完後，先補起筆，接著第二筆，最後收筆。起筆、收筆都是毫不猶豫地圓滑轉彎，才成為圓體。每個筆畫基本上都不是一筆完成，這類文字更接近「描繪」而不是「書寫」。此外，看板文字偏向印刷體，這些都是與中國書法的差異之處。

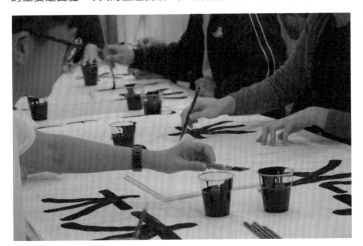

練習書法多年的溫珩如對此很有心得。中國書法，特別是行書，相當講究行氣。字可以大小粗細不一，因為參差錯落的配置，能讓版面以舞動的視覺效果呈現。每個字也只占假想框的約八分滿而已。不過，看板文字就不一樣了，這種文字不以視覺美感為第一優先考量。「看板文字需要清楚的可視性、辨識度，所以文字最好還是依照同樣的框架，盡量填滿空間。」她解釋道。就拿看板的「看」來說，筆順與一般手寫是不一樣的。板倉先生寫這個字的時候，「目」先寫上下兩底，決定了這個字所應填滿的範圍，才完成其他部分。

除此之外，就跟印刷體設計一樣，懂點中國書法還是很有幫助的。例如「小」。指著「小林」二字，上林師傅笑著說：「如果比較有挑戰精神的話，就練習『小』吧。」

這字只有三畫，但中文字有個定律：筆畫越少，越是易寫難精。兩個長點光是要拿捏對的相對距離、輕重平衡，就不容易。而更不易領會的是：兩點並不是兩條直線，而是微彎，彎中又帶直的曲線。像高第所說，曲線屬於上帝。字體界裡，曲線亦是職人技的象徵。對於初學者而言，很難掌握到剛剛好的彎曲度。同理，寫「鉤」、「撇」、「捺」也會需要一些書法底的。寫「水木」時，也很容易把曲線寫成死硬的直線。

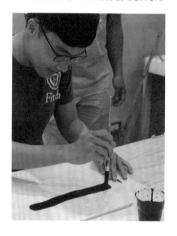

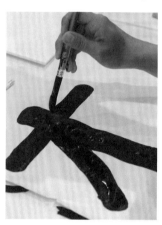

挑戰賽：「卵形」、「臺灣」

接下來幾個字，就連師傅也會皺眉頭的。「卵」這個字，很少會需要寫在看板上；一般來說日本也都是寫成「台灣」，而不是筆畫多得揪心的「臺灣」。

「卵」與「形」都有一個大撇。就連電腦字型設計師，看到這個大撇也是會有點緊張的。因為這通常是該字的主筆，又非常不容易處理得好。板倉師傅還一時不留神把卵的大撇差點寫成直線，沒有在該彎曲的 3/4 處轉彎。不過職人畢竟是職人，寫錯的字恐怕比我們看過的廣告多，略加掩飾後，不注意看還看不出來。

接著，師傅得先擦擦汗，因為要寫「臺灣」了。兩字各有不同的困難點。「臺」橫筆相當多，而版面空間有限，一不小心，可能就擠不下之後的筆畫了；而「灣」有五個部件，點、鉤、糸部這些都是講求高度技巧的構造。然後，還要把他們搭配起來。

不過，再怎樣複雜的事物，也都有其模式可循。如同「看」最後的「目」先完成上下兩底，「臺」的布局也都是先把橫畫處理完。例如「口」，就會先寫上下，再把左右完成；最後的「至」，也是先完成最上與最下，再補齊中間的部分。

而「灣」同樣也是先確立範圍後，就相對好運作了。由左至右，先把兩個「糸」寫完，中間剩餘的地方，把「言」填入。同樣，也是

先完成上下底再補中間。而最後的「弓」，也同樣是先把橫畫處理完，再完成轉彎的部分。比較特殊的是最後一筆，留到上半部完成後，才接著寫完，讓第二個空白比較寬綽，形成上緊下鬆的布局。師傅寫的時候，通常大家都很緊張。因為眼看著空間就快用完了，師傅到底能不能使出軟骨功把剩下的地方塞進去呢？但當最後一筆落下時，也都讓大家驚訝，沒想到不但塞下了，還塞得這麼妥當。大家一邊看著牆上的範例，一邊臨摹。小林章與兩位師傅不時下場指導。除了給建議以外，大多時候都是邊看邊驚呼「哇喔喔」「哇啊啊」「這厲害」，鼓勵著學員，很享受這個教學相長的過程。一時間，這已宛如一場別開生面的 party，熱愛字的人聚在一起，邊學邊玩，很開心。

尾聲：那個傳說中的字

但一說到要寫那個傳說中的字，兩位師傅又開始頭痛了。

「哇啊啊啊，這個啊，嗯嗯……」他們倆面色凝重，眉頭深鎖，一旁的台灣學員已經迫不及待地拿起手機準備開始拍了。這個傳說中的字，注音輸入法還不一定打得出來，最近才剛被收入到 Unicode 中。聽說，有個老師為了懲罰學生遲到，還罰人家寫這個字寫一千次。這個字就是 biáng（見右圖最下）。據說代表中國陝西的一種寬帶麵，擬的可能是麵條甩在桌上的聲音。至於為什麼會這樣造字，說法就更不下數十種了。文字組件極為複雜，導致它看來很像某種符咒。套用一句當天大家的說法就是：「這個字也太像 QR code 了吧。」

其實，雖然沒有寫過，但面對構造的複雜性，兩位經驗豐富的職人採取的策略是一致的：先完成輪廓，再把中間填滿——跟剛剛寫的那些字是一樣的。「辶」部完成後，接著是寶蓋頭，再完成右邊的「刀」部。其實他們都知道該怎麼做，只是就算是職人，面對這麼複雜的字，也是會寫得很痛苦的。兩位職人大概前後花了十五分鐘，才寫完這個字。寫完之後兩人也差不多虛脫了。但眾人已接近瘋狂，用力拍手歡呼。直到葉忠宜遞上兩罐特地準備的大罐金牌台灣啤酒，職人們才好像發現什麼寶物一樣，驚喜地回過神來，鬆了一口氣。大家合影留念、與偶像握手簽名，到十點多才散去。

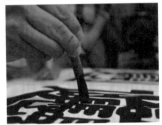

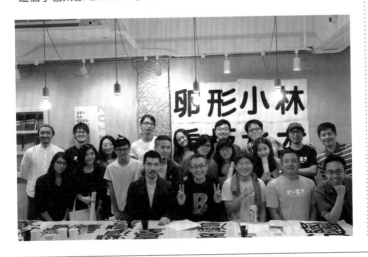

蘇煒翔

中文系畢業，於 2012 年加入 justfont，負責品牌與行銷，經營「字戀」專頁與 justfont blog 推廣字型知識。非視覺傳達設計領域出身，相關知識與技能皆透過工作自學而成。2014 年與柯志杰合著《字型散步》，並負責 2015 年「金萱」字型家族群眾集資專案的策畫與執行。對文字設計很感興趣，更關心如何透過字型提升大眾對設計領域的認識。

Monotype

Exhibition｜2016. MAY Seminar｜2016. 05. 22

Next Type Event Report

Monotype 公司將於 5 月在台北「不只是圖書館」、松菸誠品舉辦專
業字體論壇、字體手稿展覽和海報展覽系列。屆時 Monotype 字體總
監，包括小林章先生和一眾字體設計師，將分享歐文及漢字設計的背
後理念和實作經驗，同場也邀請到多位台灣視覺設計師，分享其字體
應用的觀點，進行一次有意義的在地文字設計交流。相關消息將陸續
公開於「Not Just Library 不只是圖書館」臉書。FB link: https://www.
facebook.com/TDCDesignLibrary

特別附錄：字型製作原稿用紙

◇◇◇◇◇◇◇◇◇◇◇◇◇◇◇◇◇◇◇◇◇◇◇◇◇◇

這是日本 Morisawa（森澤）字體公司所使
用的文字設計原稿用紙。歡迎剪下或複製
此頁多加利用。

◇◇◇◇◇◇◇◇◇◇◇◇◇◇◇◇◇◇◇◇◇◇◇◇◇◇◇◇◇◇

資料提供：Morisawa